宋徽宗瘦金书七种实临解密

碑帖名品全本实临系列

鲁大东　著

上海书画出版社

作者简介

鲁大东，名齐，号启明、夷窠、蓬莱籍，一九七三年生于山东烟台。一九九一年入浙江美术学院国画系书法篆刻专业。二〇〇二年起，入中国美术学院书法系，攻读书法方向硕士、博士，导师王冬龄、朱青生教授。现为中国美术学院现代书法研究中心研究员、中国书法家协会会员。

宋徽宗瘦金书七种实临解密

鲁大东

宋徽宗与瘦金书

宋徽宗赵佶(一〇八二—一一三五),宋神宗第十一子、宋哲宗之弟。哲宗驾崩后,十九岁被立为皇帝,是宋朝第八位皇帝。号宣和主人,教主道君皇帝、道君太上皇帝,年号依次为建中靖国、崇宁、大观、政和、重和、宣和,在位二十五年(一一〇〇—一一二六)。即位之后启用新法,重振礼乐,崇奉道教,后来任用权臣,内忧外患不息,国亡被金人俘虏,在五国城去世,终年五十四岁,谥号体神合道骏烈逊功圣文仁德宪慈显孝皇帝。

赵佶精通儒学、道学、医术,而在艺术方面,譬如诗、词、歌、赋、书、画、音乐、演艺、蹴鞠、茶道、博古、瓷器、钱币等,皆无所不能。从诗书画全能的综合评分上,甚至要超过同时间的苏、黄、米、蔡诸大家。

「瘦金书」作为一种书法风格,由宋徽宗赵佶创立,这一点毫无疑问。但是,尚无文献证明,「瘦金书」就是宋徽宗生前自己取的名字。

「瘦金书」一词最早见于文献,是宋末元初周密(一二三二—一二九八)的《癸辛杂识别集·汴梁杂事》:「徽宗定鼎碑,瘦金书。旧皇城内民家因筑墙掘地取土,忽见碑石穹甚,其上双龙,龟趺昂首,甚精工,即瘦金碑也。四方闻之,皆捐金求取,其家遂专其利。」

周密距徽宗朝不到一百年,可见在当时,「瘦金书」已经是一个固定叫法了。

晚一点成书于明洪武九年(一三七七)的陶宗仪《书史会要·宋》中又说:「行草正书,笔势劲逸,初学薛稷,变其法度,自号瘦金书,要是意度天成,非可以陈迹求也。」开始说「瘦金书」是徽宗自己命名的。

清代叶昌炽《语石》载:「其书出于古铜甬书,而参以褚登善(褚遂良)、薛少保(薛稷),有如切玉,世但称瘦金书也。」把瘦金和古铜器铭文扯上关系,又有说「瘦金」原名「瘦筋」的,都没有什么证据。

瘦金书风格的渊源

蔡京的儿子蔡绦在《铁围山丛谈》卷一中记载:「国朝诸王弟多嗜富贵,所事者惟笔研、丹青、图史、射御而已。当绍圣、元符间,年始十六七,于是盛名圣誉,布在人间,识者已疑其当璧矣。初与王晋独祐陵在藩时玩好不凡,

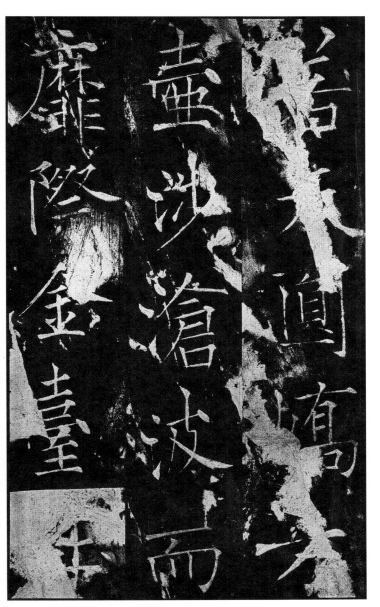

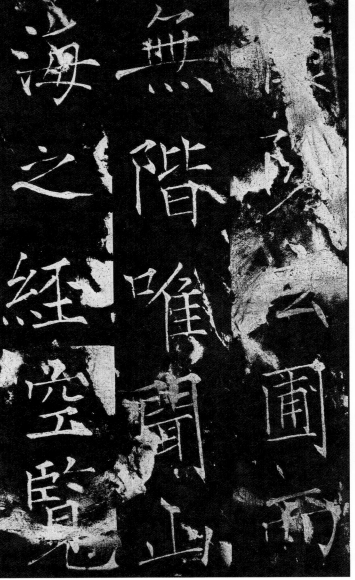

图一 薛曜《夏日游石淙诗》

图三 黄庭坚《伯夷叔齐庙碑》

图二 薛稷《信行禅师碑》

图四 黄庭坚《苦笋帖》

卿佻、宗室大年令穰往来。二人者，皆喜作文词，妙图画，故祐陵作庭坚书体，后自成一法也。时亦就端邸内知客吴元瑜弄丹青。元瑜者，画学崔白，书学薛稷，而青出于蓝者也。后人不知，往往谓祐陵画本崔白，书学薛稷。凡斯失其源派矣。」

蔡绦与赵佶接触密切，晚年追述不会空穴来风。这里引出了「瘦金书」风格的两个来源：古之薛，今之黄。后来的研究认为此「薛」更应该是薛稷的弟弟薛曜，他的《夏日游石淙诗》（图一）才是真正「瘦金书」的源头（杨仁恺《宋徽宗赵佶书法艺术琐谈》）。薛稷传世可靠的作品只有《信行禅师碑》（图二），从形态看，完全继承褚遂良晚年婉转瘦劲一路。而黄庭坚前期的楷书，如《伯夷叔齐庙碑》（图三），完全是褚的路数。

当然赵佶从黄庭坚成熟的风格中学到的纵意波撇（图四），也是显而易见的。另外，王诜和蔡京的锋芒和转角（图五）与赵佶之间应该也有相互影响。

图五　蔡京《节夫帖》（上）、王诜《颖昌湖上诗词卷》（下）

图六　赵佶《真书千字文》

本书所选模板与瘦金书的风格类型

《秾芳诗帖》，绢本，朱丝栏，纵二七点二厘米，横二六五点九厘米，大字楷书，每行二字，共二〇行，现藏台北故宫博物院。

卷后有清代陈邦彦跋："此卷以画法作书，脱去笔墨畦径，行间如幽兰丛竹，冷冷作风雨声。"晚清崇彝撰写的《选学斋书画寓目续记》载："卷末戛然而止，无款及印，卷首绢质亦微损，盖原书不止此一诗耳。字极健拔有神，非勾摹本可几，洵真迹也。"徐邦达《古书画过眼要录》认为此卷笔力挺拔，是中晚年真迹，只是"小款一行缩在卷尾左下角，非常局促，书亦较弱，定出后添，上钤葫芦印亦未必真"。也没有定论。对这件作品的水平，曹宝麟有不同看法。"瘦金书以极瘦劲为特色，字以径寸大小为优。如本帖达四寸余，点画加肥，就几不成瘦金书了，徽宗书法随着其荒淫无道

而呈现衰退之势。如以二十三岁的瘦金书《千字文》为此体成熟的标志，那么二十年间不见有所长进，相反更觉疲软而俗气。试比较基本可认定作于宣和年间的《欲借二帖和《怪石诗帖》，如不经考证，是几乎不敢相信这个事实的（《中国书法全集·蔡京薛绍彭吴说赵佶》)。"

抛开道德评判，书法的优劣评判向来见仁见智。《真书千字文》（图六）是徽宗"瘦金书"的第一件代表作，作于二十二岁（一一〇四），如此年轻，强烈的个人风格已经基本成型。由于比较常见，本书没有收入。至于风格前后变化的问题，有几个讨论的角度：首先，瘦金书本身就是一种比较极端的风格，这种风格必须长时间保持；其次，瘦是其必要特征，清晰的笔画形态甚至具有明确的教化功能，这种风格变化不宜过于明显，避免引起不必要的麻烦；最后，即使从具体的作品出发，

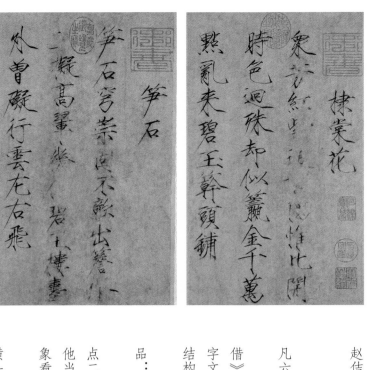

图七b　《欲借》《风霜》二帖

图七a　《棣棠花》《笋石》二帖

赵佶二十多年的前后风格也有明显的变化。

以本书所选《怪石诗帖》为例。

《怪石诗帖》，纸本册页，纵三四点四厘米，横四二点二厘米，单字约四厘米，凡六行，计存五六字，现藏台北故宫博物院。

此件与故宫博物院藏《棣棠花》《笋石》二帖（图七a）、台北故宫博物院藏《欲借》《风霜》二帖（图七b）可能同属一册，被认为是徽宗最晚的笔迹。与《真书千字文》的单字一比较，可以看出《真书千字文》的细嫩，而晚期笔画更挺拔外展，结构重心更高，倾斜度更大。（图八）

本书还选入了三件用笔更灵活，带有明显行书笔意，笔势圆转流畅的后期作品：

一是政和二年（一一一二）的《题瑞鹤图》，绢本，纵五一厘米，横一三八点二厘米，现藏辽宁省博物馆。右图左书，图绘宫殿屋顶与群鹤，徽宗信奉道教，他当然会把正月十六日在汴梁（今河南开封）出现的候鸟群鹤翔集这种反季节现象看做『瑞应』，所以画后瘦金书题诗并记盛况。

另一件是政和三年（一一一三）以后的《题祥龙石图》，绢本，纵五三点九厘米，横一二七点八厘米，凡一〇行，计一二一字，现藏故宫博物院。卷首绘一立状太湖石，石顶端生有异草。构图简，渲染精，细看石上有金色瘦金书『祥龙』二字（图九）。徽宗特别迷恋太湖石，大力采运，为这些异石封侯，『祥龙石』和前面的『怪石』可能就是其中的两块。描绘祥瑞之物的书题画诗不在卷尾，而是作为画面构成的一部分，是作者经营的结果。

这两件同样署款『御制御画并书』押署『天下一人』，尽管有『亲笔』和『代笔』的争议，但是诗书画水平相当，浑然一体。

还有一件《牡丹诗帖》，纸本册页，纵三四点八厘米，横五三点三厘米，现藏台北故宫博物院。可能原来也是诗书配画的，另有一幅双色牡丹图。

本书另选入两件故宫博物院所藏并非徽宗的瘦金书加以分析临摹：

《跋李白上阳台帖》

《上阳台帖》是传李白所书的唯一书迹，正文右上瘦金书签题『李太白上阳台』一行。拖尾瘦金书题跋，纸本，纵二八点五厘米，横三八点一厘米，凡四行，行一二字，计四三字。

《跋欧阳询张翰帖》

《张翰思鲈帖》亦称《季鹰帖》，原属《史事帖》，无款印，传为欧阳询书，为唐人勾填本。经《宣和书谱》著录，南宋改装。对开有瘦金书题跋一则，题跋纸本，纵二五点二厘米，横约三〇厘米，凡九行，行九字，计七七字。

这两件跋为一人所书。关于《张翰思鲈帖》的题跋，吴升《大观录》认为就已有清樊谢终难混装伦

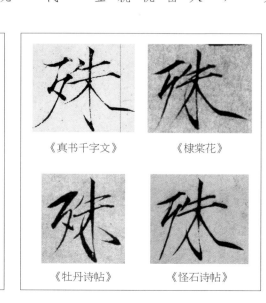

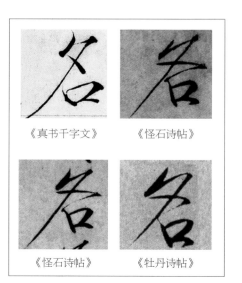

图八

《真书千字文》　《秋芳诗帖》
《怪石诗帖》

《真书千字文》　《棣棠花》
《牡丹诗帖》　《怪石诗帖》

《真书千字文》　《怪石诗帖》
《怪石诗帖》　《牡丹诗帖》

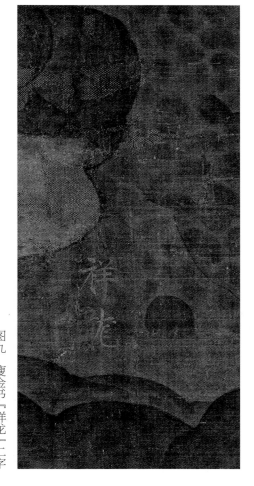

图九　瘦金书「祥龙」二字

图十　《女史箴图》题跋

是「祐陵（徽宗）」所书。清代《装余偶记》则认为：「后有祐陵题字，瘦无劲……必是伪书，然本身佳甚」。安歧《墨缘汇观·法书》持同样意见：「字虽劲拔，然非徽宗书。」徐邦达《古书画过眼要录》认为可能是赵佶早年未继位时所书。曹宝麟在《中国书法全集·蔡京薛绍彭吴说赵佶》卷中也认为可能是赵佶早期作品《跋李白上阳台帖》还要更早一些。在作品考释中，曹宝麟认为《跋欧阳询张翰帖》的线质已经接近其后所做，结字却显得异常幼稚甚至拙劣。

大英博物馆所藏《女史箴图》后面有一段绢本题跋（图十），吴升《大观录》和《石渠宝笈初编》都认为是徽宗的，现在基本定为宋徽宗的模仿者金章宗（一一六八—一二〇八）所书，从结构上来说，与二跋完全不同，《张翰帖》又有绍兴内府和贾似道的鉴藏印，没有流传到北国，可以排除金章宗题写的可能性。

其实还有一种可能，元陆友《研北杂志》记载了一则宋高宗的跋语：「昔余学太上皇帝字，悠忽数岁，瞻望銮舆，尚留沙漠，泫然久之，赐宋唐卿。」宗室子弟学习皇帝的书法，是宋朝传统，赵构也不能例外，《张翰帖》既藏绍兴内府，那么就有可能是高宗模仿徽宗的形式做的题和跋。在此聊备一说，容后再考。

本书选用这两件题跋，作了两种方式的临摹：一种是实临，一种是根据徽宗成熟风格进行的假想临摹，目的是通过对比，更好地理解瘦金书的笔画和结构特征。

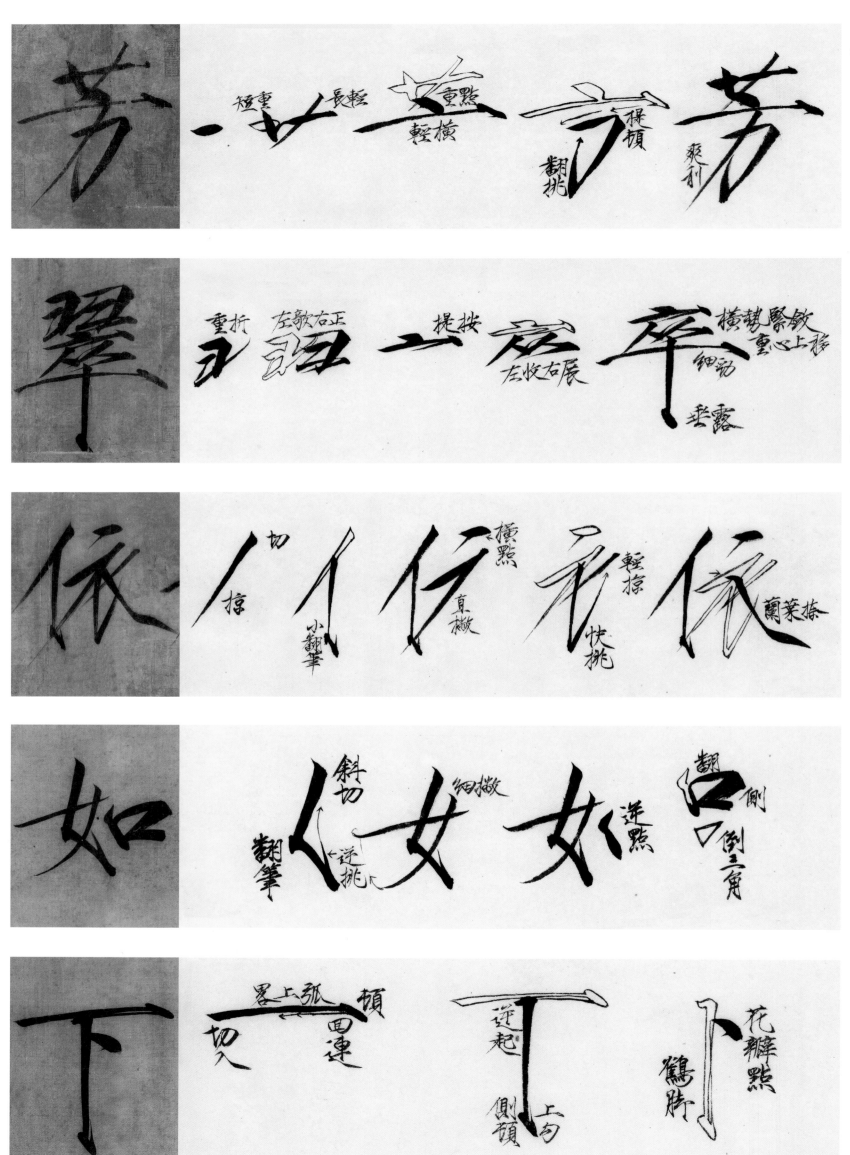

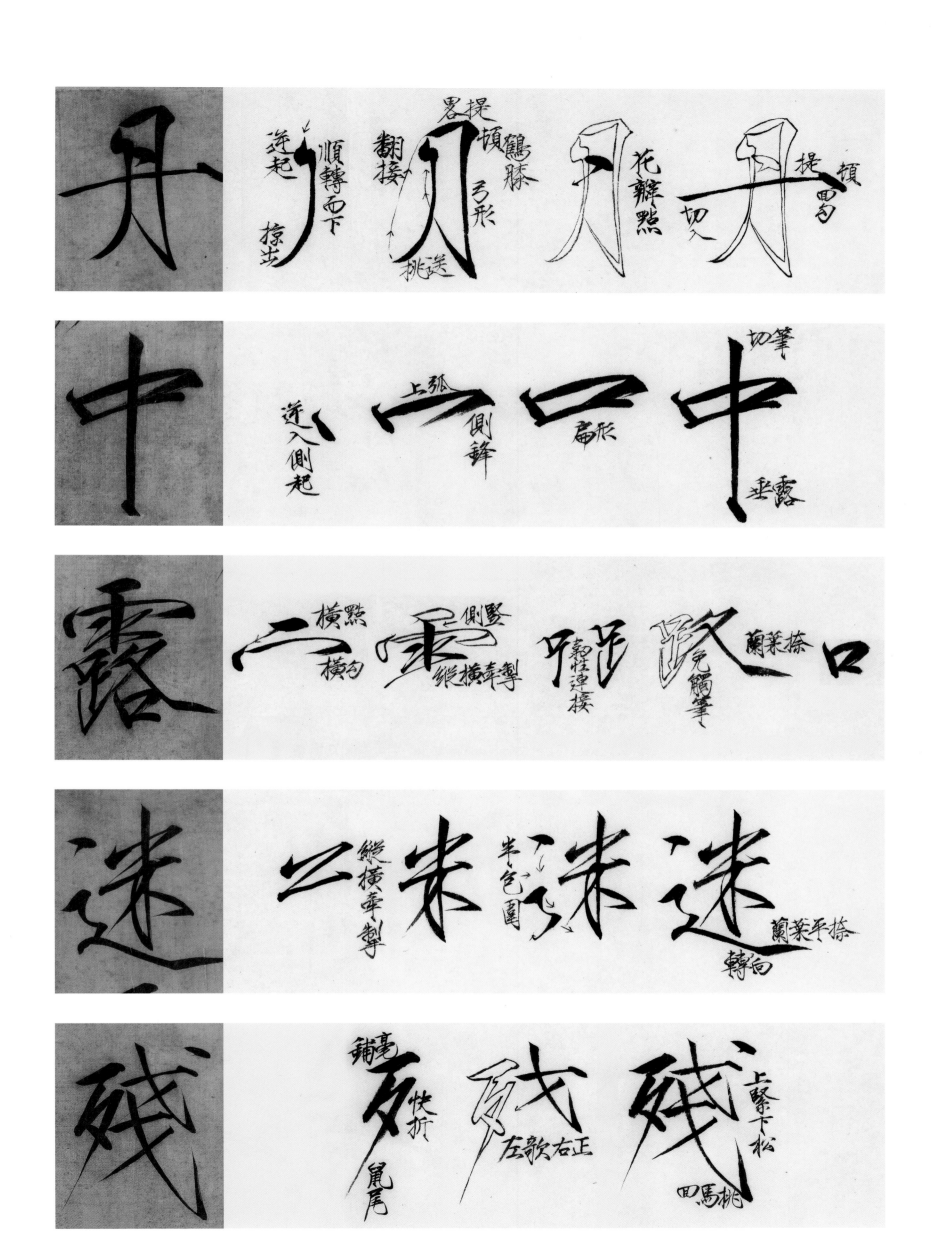

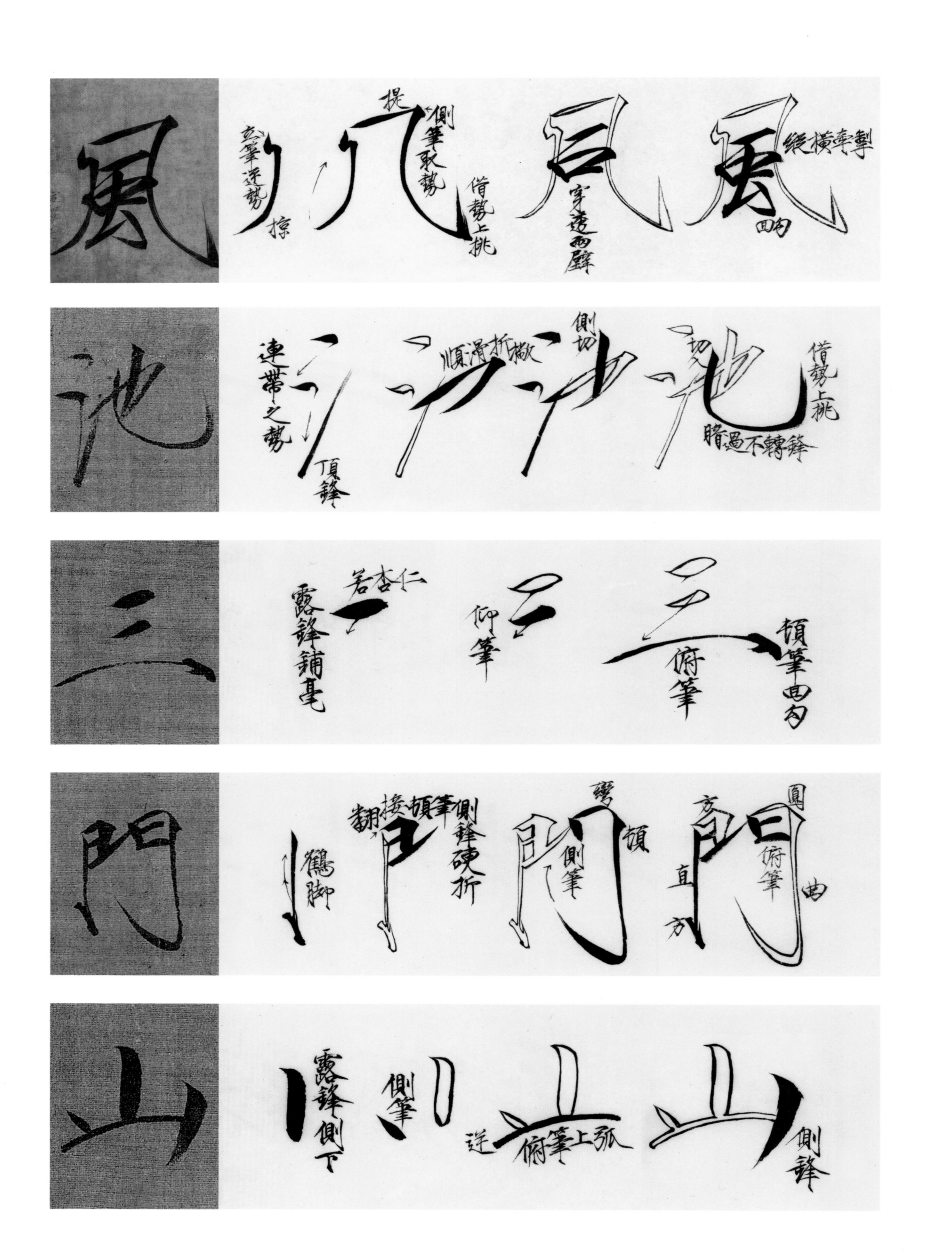

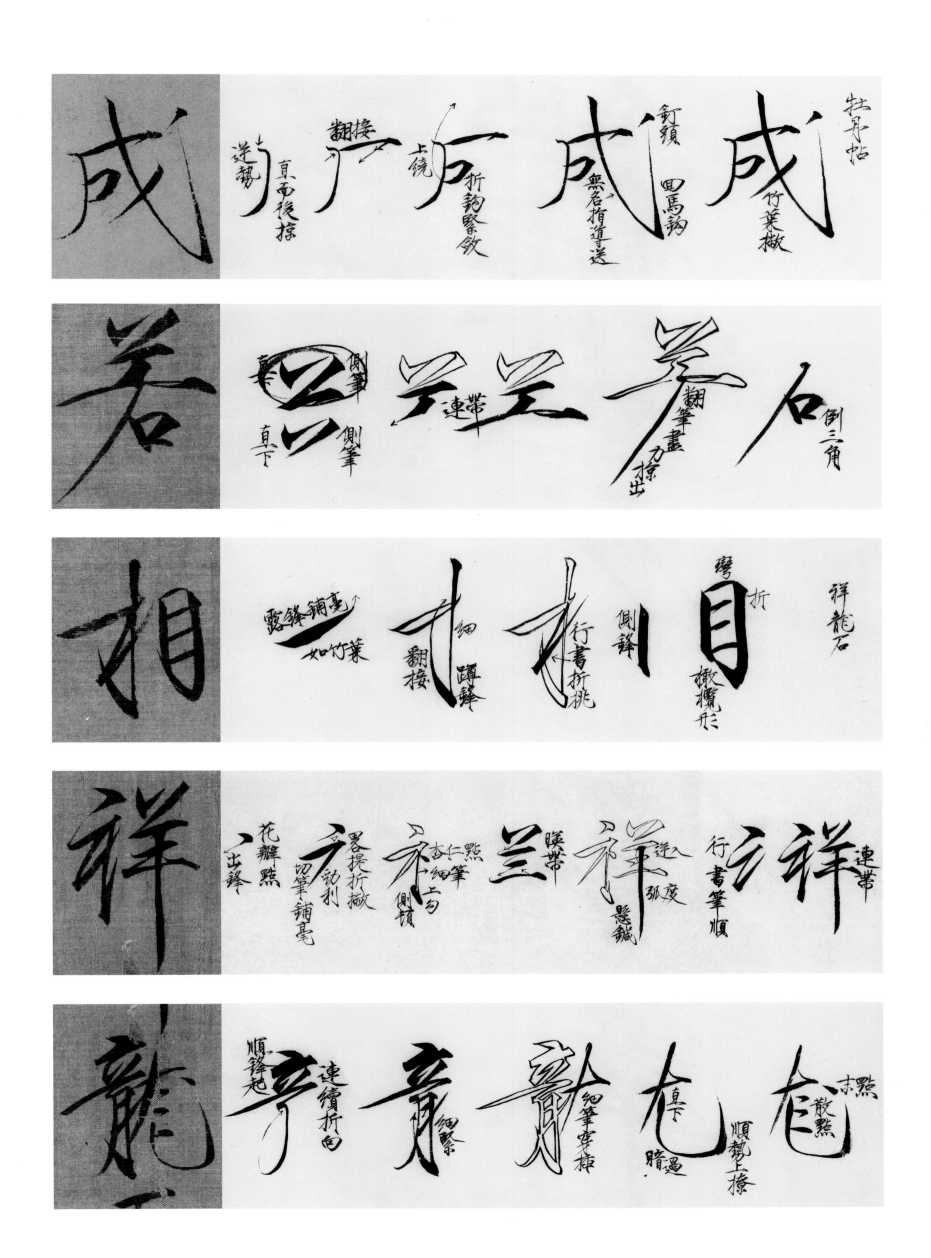

成 若 相 祥 龍

9

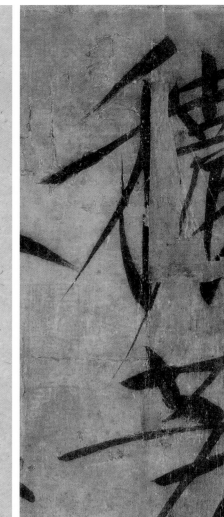

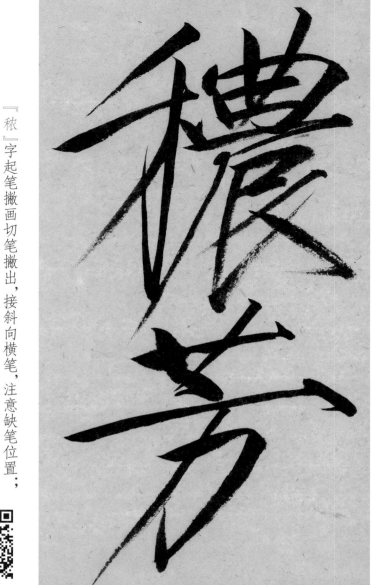

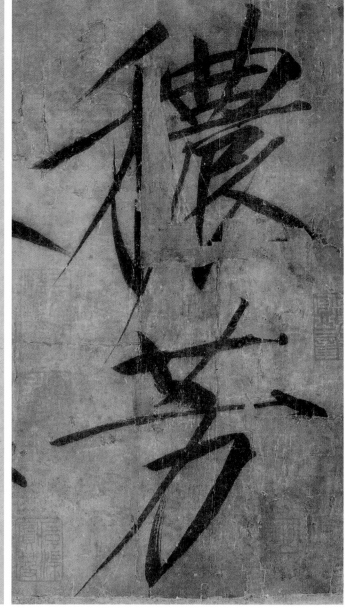

「秾」字起笔撇画切笔撇出，接斜向横笔，注意缺笔位置；「农」部起笔反向点右下顿笔，接横折上弧线由重到轻，转折处侧锋顿笔；「辰」部横画起笔位置缺损，注意横接撇出现轻微的转笔，末笔缺损注意回勾。

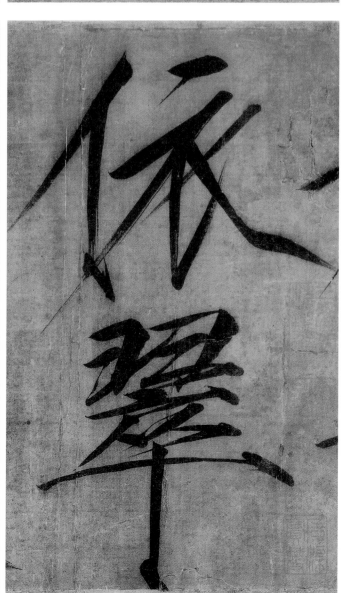

「依」字起笔切锋撇出，竖画略带侧锋，末尾依次下行、上提、顿笔、勾出；「衣」部入锋处笔锋略侧，出锋接横折撇，撇画笔尖顺势划出，捺笔由重变轻再笔尖上仰迅速侧锋提出，形成瘦金书的典型捺笔。

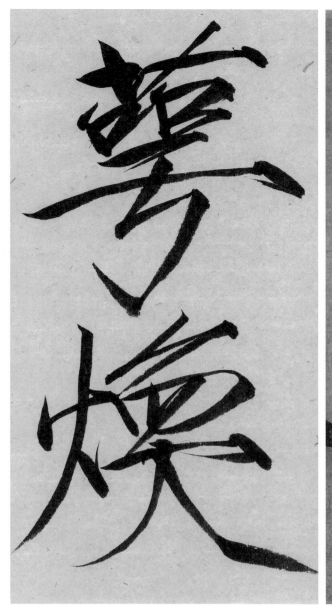
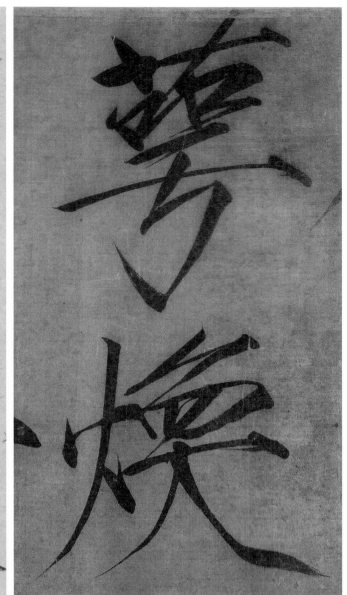

『萼』字草头先横后竖再横再撇，左右一重一轻、一短一长；两个『口』部与草头形成反差，左轻右重；长横爽利，接撇折折钩，依次切笔、提笔、顶锋向上，侧锋下行，最后蹲笔上挑。

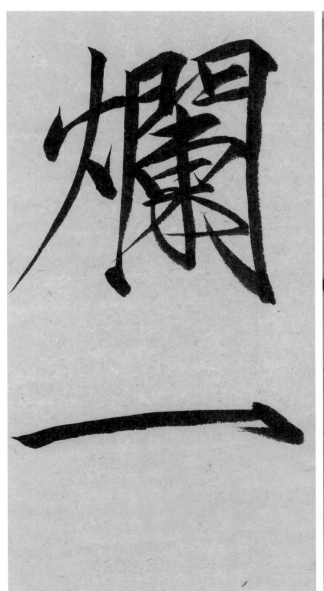

『烂』字『门』部竖画由重到轻依次上提、下顿、上勾，横折钩折笔先上提再顿笔侧锋，斜向下行，蹲锋上提近蟹爪钩；『东』部竖钩处笔锋略散，撇点紧凑末笔回勾。

11

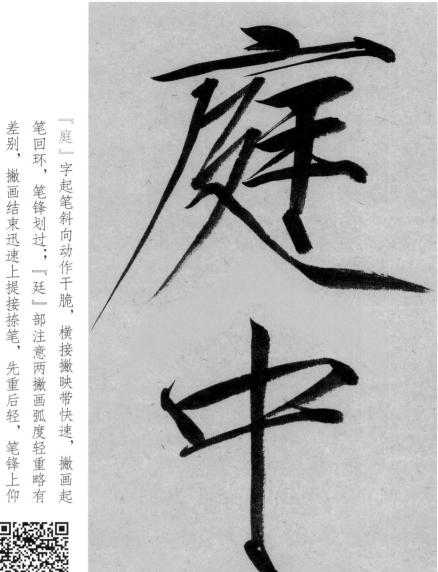

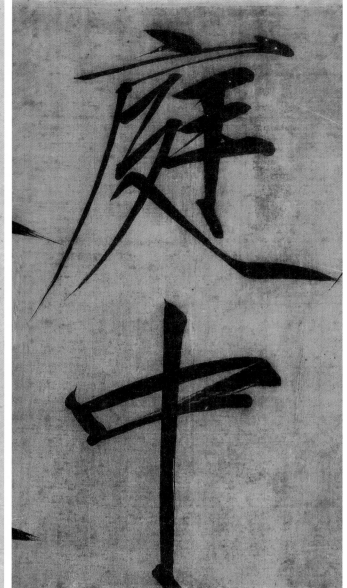

『庭』字起笔笔斜向动作干脆，横接撇映带快速，撇画起笔回环，笔锋划过；『廷』部注意两撇画弧度轻重略有差别，撇画结束迅速上提接捺笔，先重后轻，笔锋上仰捺笔出锋。

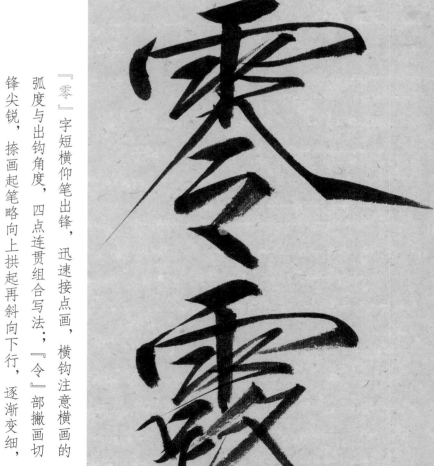

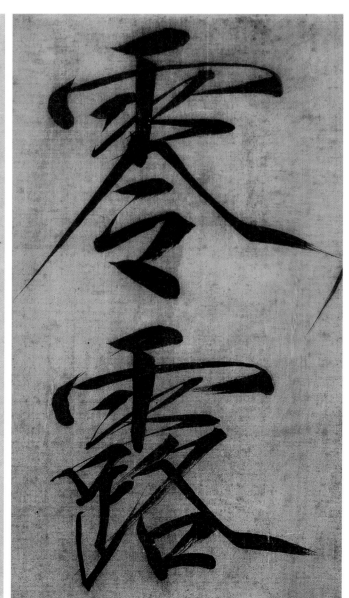

『零』字短横仰笔出锋，迅速接点画，横钩注意横画的弧度与出钩角度，四点连贯组合写法；『令』部撇画切锋尖锐，捺画起笔略向上拱起再斜向下行，逐渐变细，笔锋上仰出锋，末点凝重。

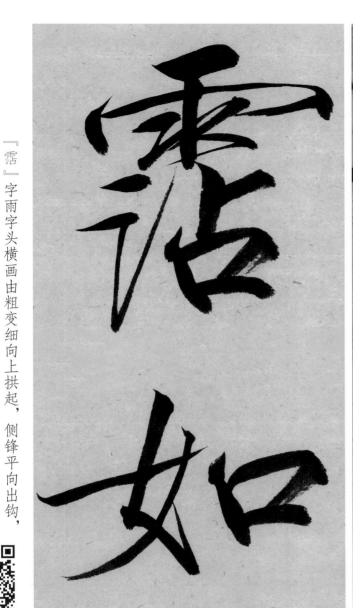
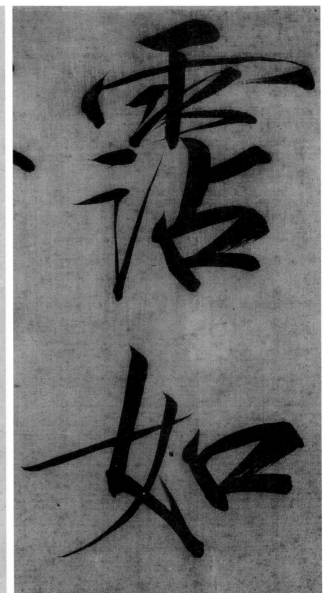

『霑』字雨字头横画由粗变细向上拱起，侧锋平向出钩，竖画厚重，四点连接左小右大；三点水前两点取横势，

『占』部较其他部分凝重，注意粗细对比。

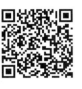

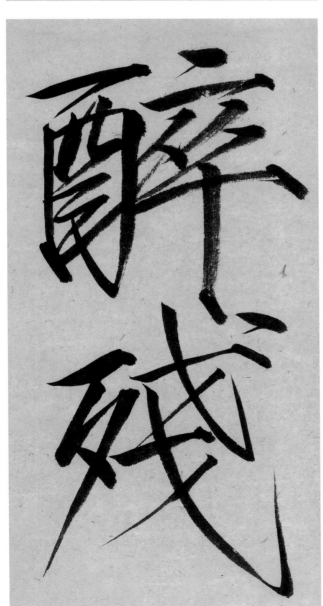
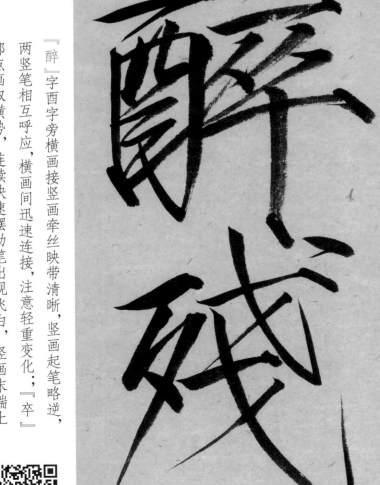
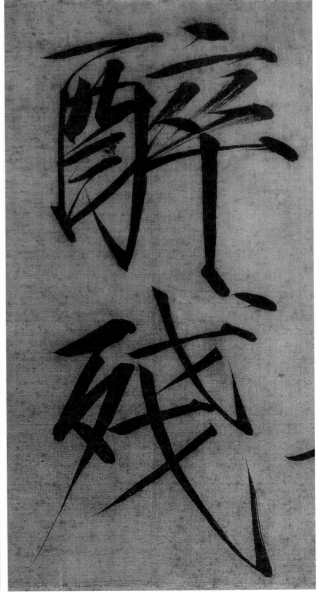

『醉』字酉字旁横画接竖画牵丝映带清晰，竖画起笔略逆，两竖笔相互呼应，横画间迅速连接，注意轻重变化；『卒』部点画取横势，连续快速摆动笔出现飞白，竖画末端上提下顿出锋。

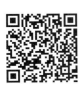

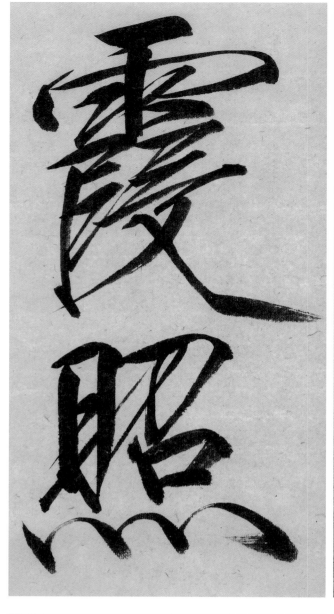

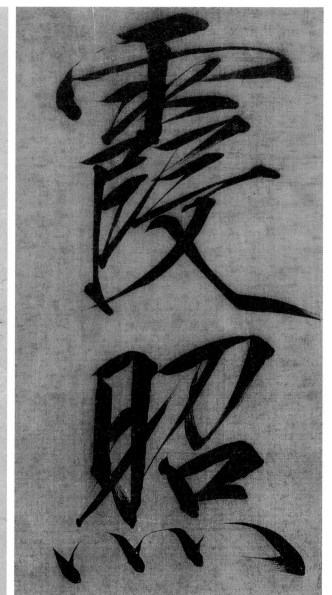

『霞』字雨字旁点画侧锋铺毫，四点连续，空间紧密；下部左窄右宽，左倾斜右平正，注意斜向的牵丝映带，末笔撇画接捺画，上仰出锋。

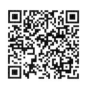

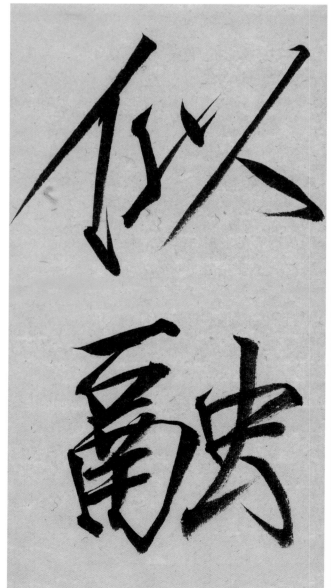

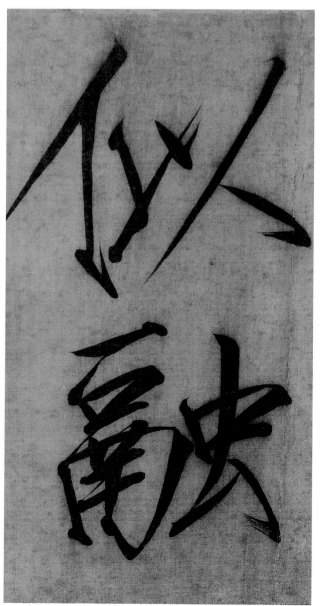

『似』字撇画切锋快速掠出，竖笔略回锋下行，依次提笔、顿笔、勾出，反向的点连接提笔处注意回旋，撇画锐利，注意接腕的使用与笔画间的斜向角度。

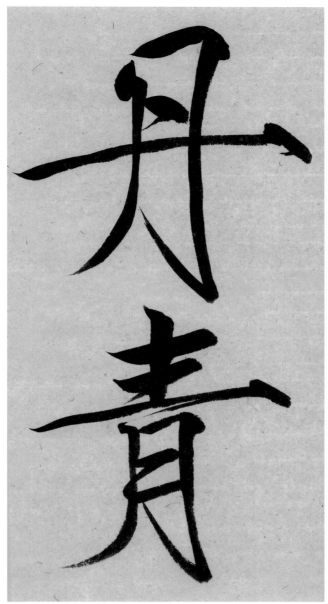
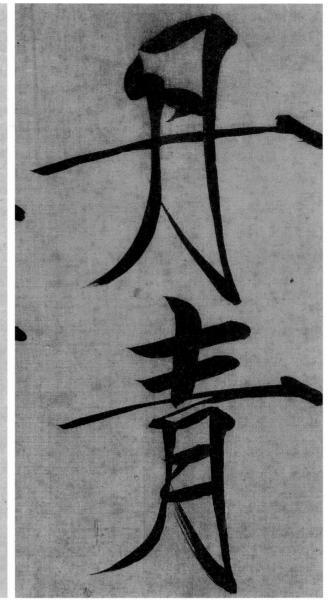

『丹』字竖撇反向起笔，收笔处略重，快速连接横折钩，长横中间略有波动，末端依次提笔、下顿、出锋。

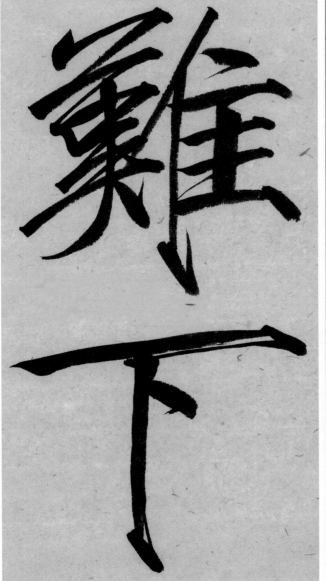
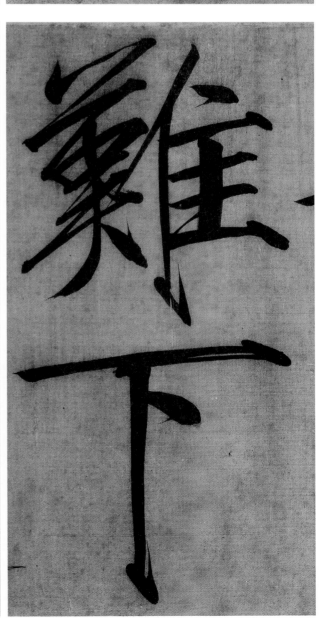

『难』字左倾斜右平正；左部连带牵丝紧密，注意笔锋转换，右部长竖下行提笔、下顿、出锋，末笔三横画两短一长。

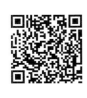

『笔』字短撇快速接短横，节奏急促；『聿』部两长横三短横起笔多露锋，竖笔下顿斜向下行，中间略波动，末端依次提笔、下顿、出锋。

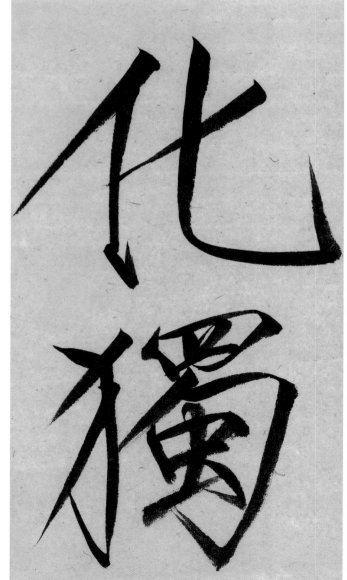
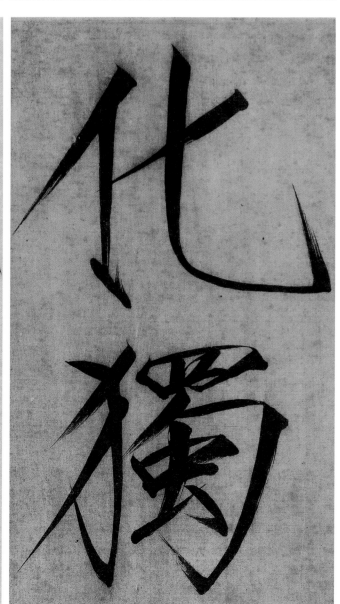

『化』字起笔切笔下行划出，注意两撇画间角度的差异，竖弯钩切锋下笔，由重到轻，末笔迅速上提，斜向六十五度。

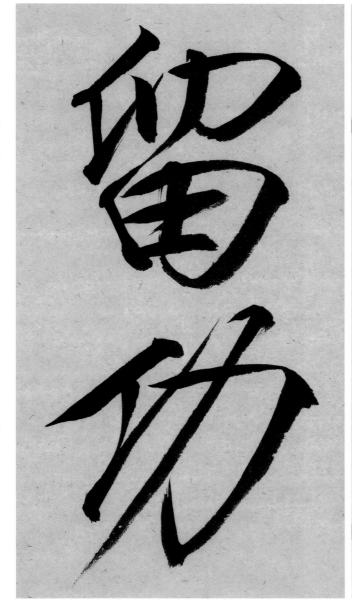
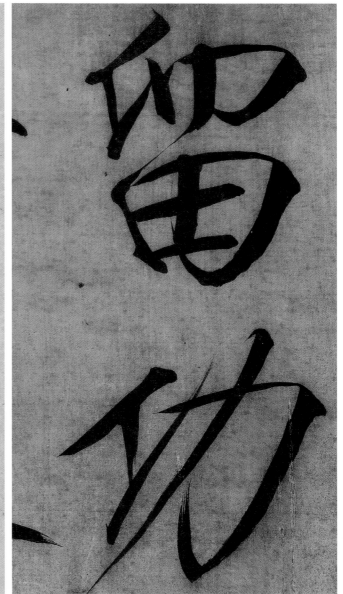

『留』字上部左收右放，露锋下笔回环上提，横折钩注意横画的弧度，藏锋接撇画，牵丝映带竖画；『田』部横折钩末端涩势，注意手腕力量和手指的导送。

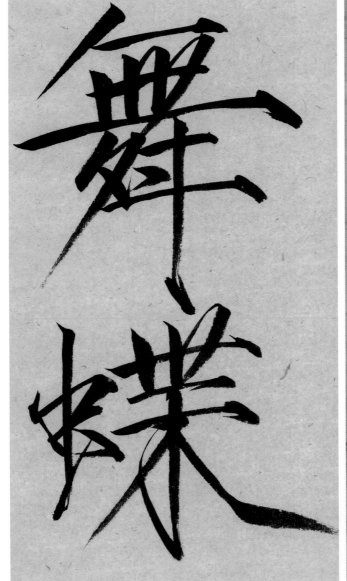
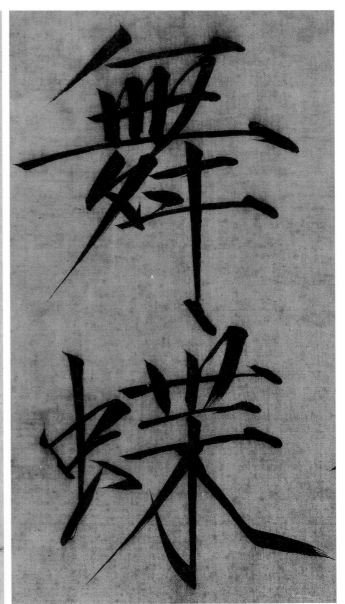

『舞』字四十五度撇露锋下笔，先三横画后四竖画，注意四竖间连带与笔锋转换；『舛』部左窄右宽，左倾斜右平正，竖画末端下顿回锋形成垂露竖。

17

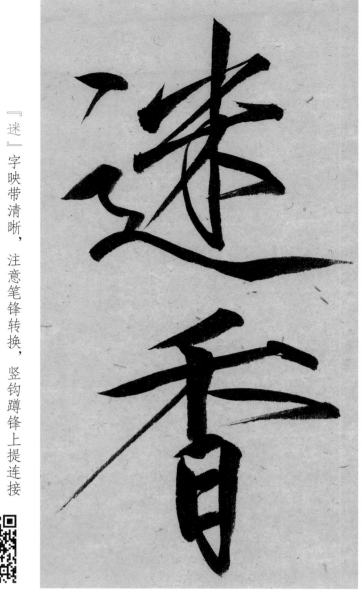
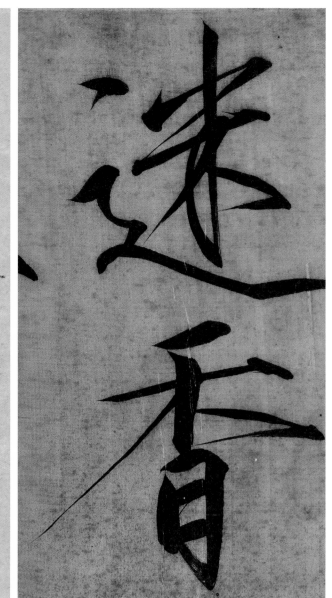

『迷』字映带清晰，注意笔锋转换，竖钩蹲锋上提连接撇笔，走之旁点画横向起笔，斜向提笔顺势下弯翻笔接捺画，仰笔出捺。

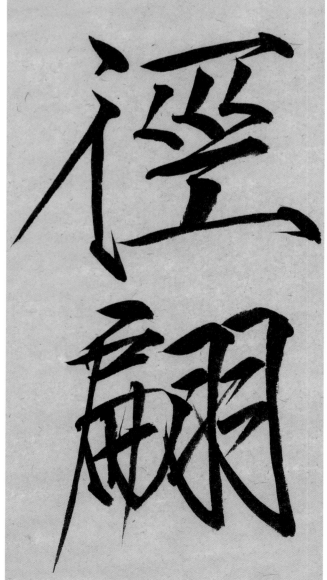
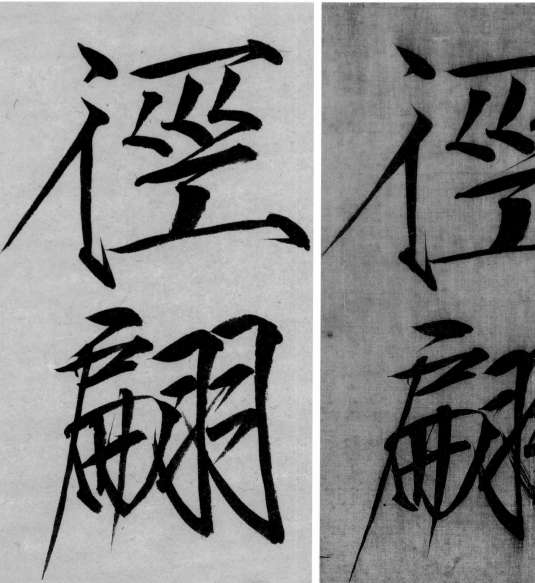

『径』字点画接撇画注意连接，竖画上提、顿笔、上勾；『巠』部横画末端顿笔勾出，连续三撇点注意节奏，『工』部注意粗细对比，末笔笔锋抹过。

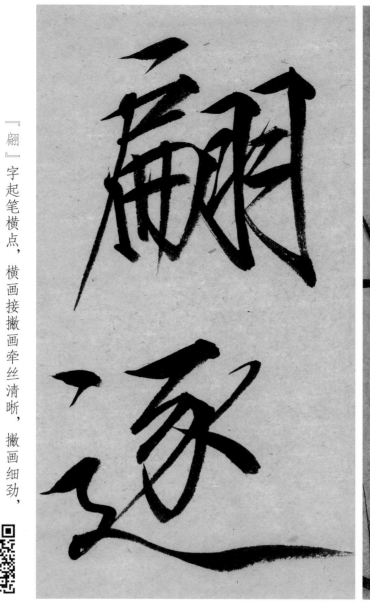
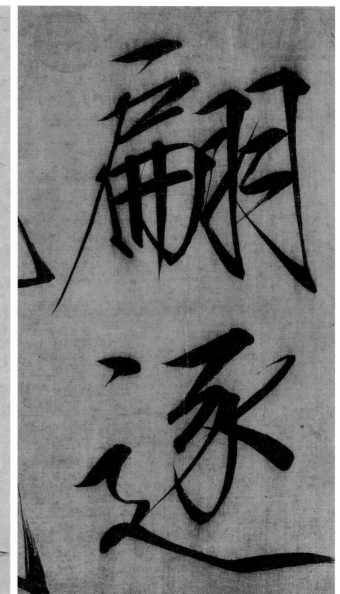

『翻』字起笔横点，横画接撇画牵丝清晰，撇画细劲，羽字旁左倾斜右平正，左窄右宽，两竖画左垂露右悬针；右边横折钩转折处略重，下部略轻，对比强烈。

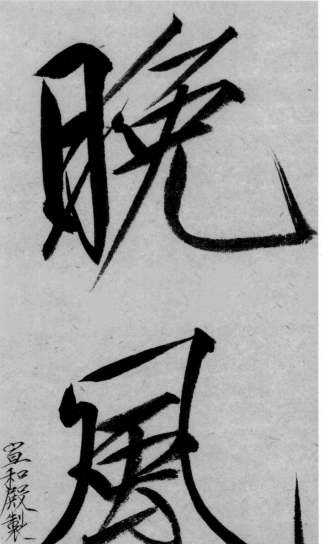
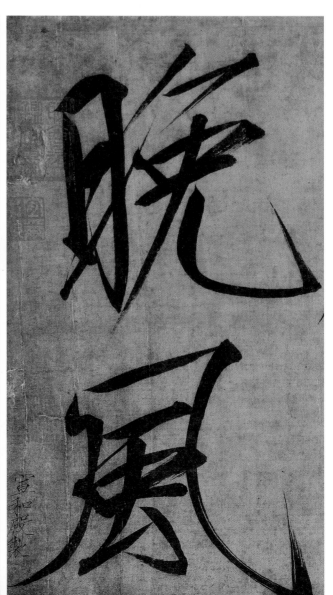

『晚』字左重右轻，竖画外接横折钩；『免』部注意撇画间角度，撇接逆向的点，横折处注意侧锋的使用，末笔侧锋下切，快速抹过蹲锋上提，注意角度。

怪石诗帖

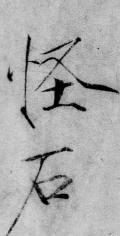

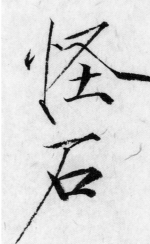

《怪石诗帖》是书写十分干净的楷书帖，它既不像《真书千字文》纤细、纤弱，也不像后期楷书具有行书意味。『怪』字竖心旁注意竖画弧形的张力，右半部横折撇书写轻盈，『土』部竖画偏侧锋用笔，整体厚重但不突兀。

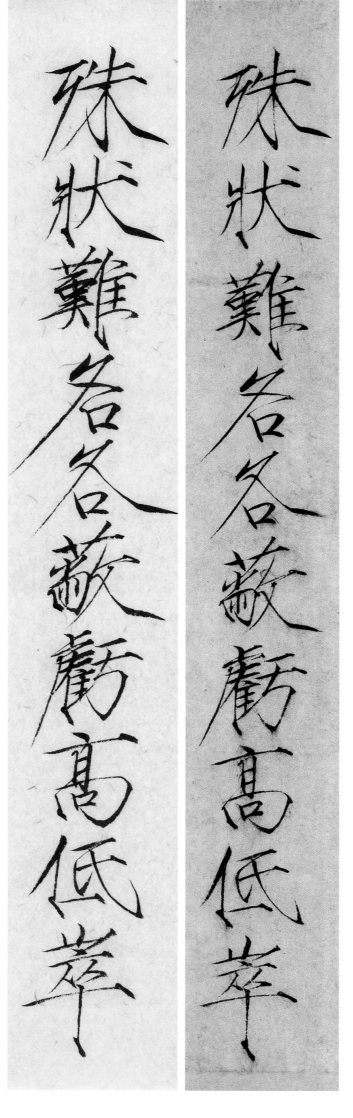

『殊』字左半部横画接撇折再接撇画，一气呵成，右半部重心向上，两个横画一轻一重，竖钩用笔极细。『状』字左半部收紧，右半部舒展，最后点画轻盈。『名』『各』二字上半部收笔略有不同，『口』部用笔近乎相同，瘦金书是比较程式化的写法，具有固定的套路，并不追求字与字之间强烈的变化。

20

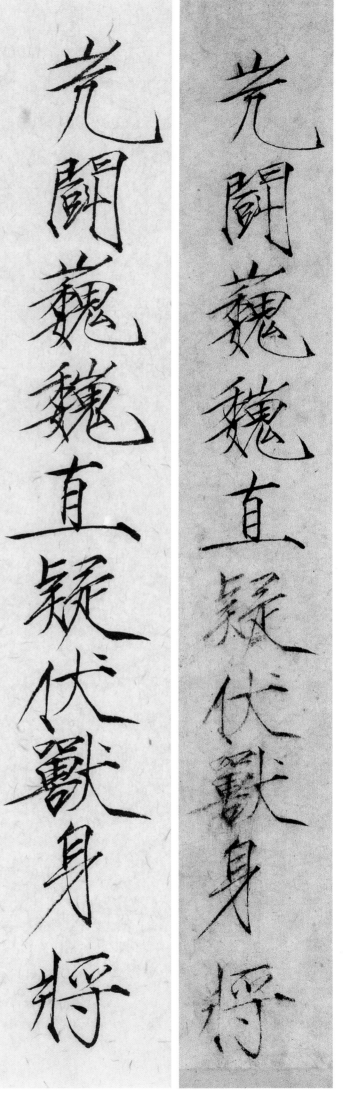

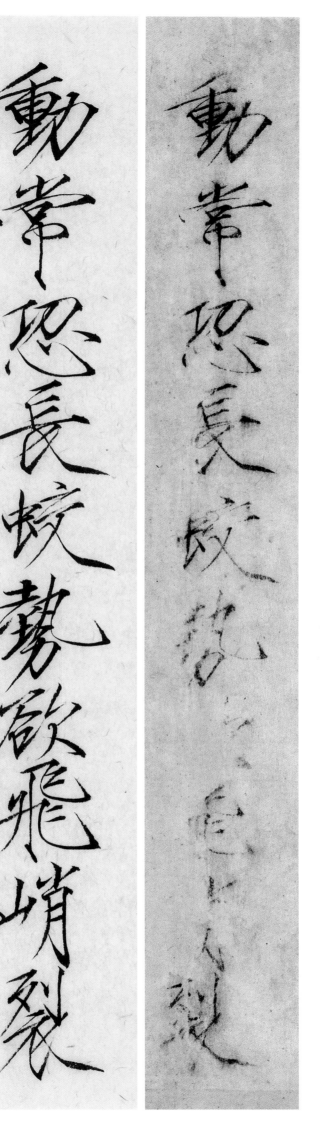

『屼』字注意山字头的空间分布，末笔采用短撇的形式，和后面『巍』字的写法相同，横折弯钩用笔细劲。两个『巍』字用笔几乎一样，注意山字头的位置变化。『兽』字左半部收紧，空间有变化，呈倒梯形，重心偏左。

『常』字本身是对称的字形，但是重心却不在中轴线上，第一个竖画向左倾斜，右半部空间打开，横钩用笔较平，『巾』部竖画与宝盖头的点画相似。『恐』字心字底的卧钩用笔动势强烈。『蛟』字左半部紧凑，点画较粗，右半部注意牵掣之势。

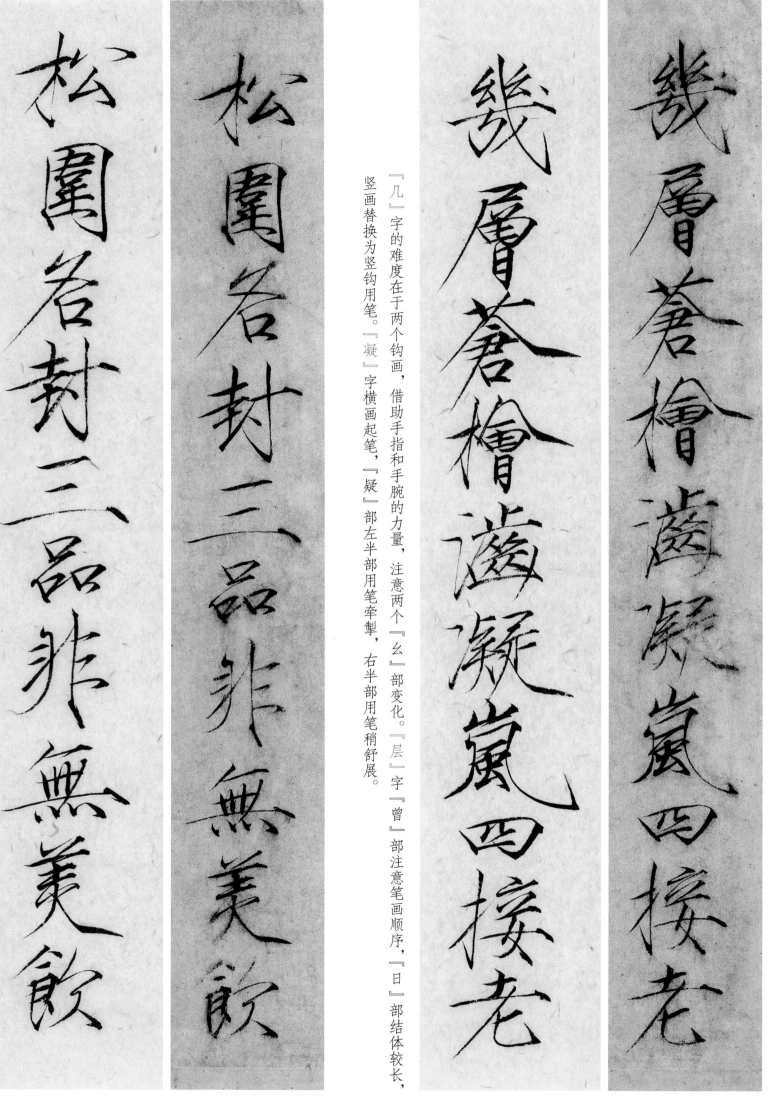

『几』字的难度在于两个钩画，借助手指和手腕的力量，注意两个『幺』部变化。『层』字『曾』部注意笔画顺序，『日』部结体较长，竖画替换为竖钩用笔。『凝』字横画起笔，『疑』部左半部用笔牵掣，右半部用笔稍舒展。

『松』字用笔舒展，起笔的横画略长，竖画用笔略有弧线，右半部撇画与点画空间打开。『围』字结构略窄，空间安排合理，横画方向一致。
『美』字用笔有轻重变化，上半部空间打开，用笔紧凑，有映带之势，下半部空间再次打开，向左倾斜。

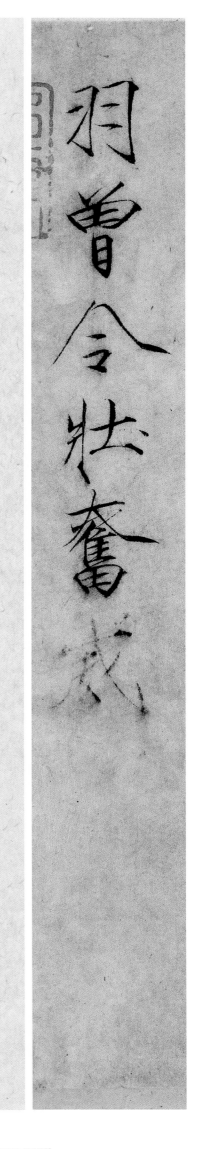

『羽』字横折钩的用笔在大小、弧度方面有所变化，相同的『习』部注意点画的变化。『奋』字笔画较多但无拥挤之势，撇画和捺画舒展，横画间较为匀称，『田』部用笔略微舒展，从而整体产生虚和实、疏和密的对比。

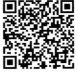

《题瑞鹤图》

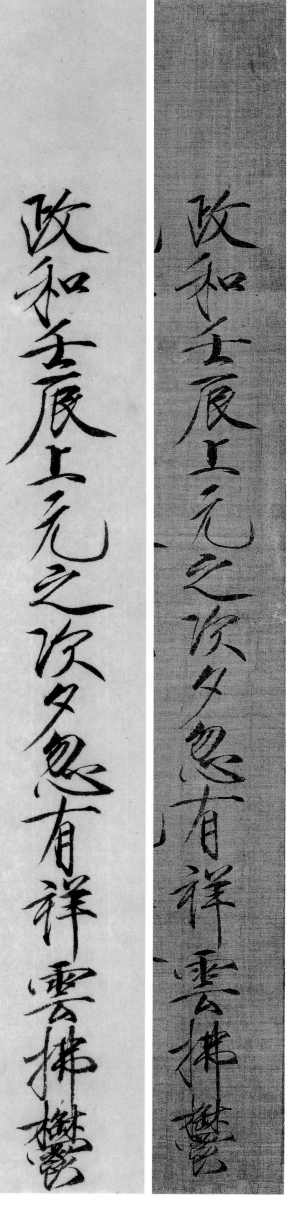

『政』字横画接竖画近横折，竖提近∨形，撇捺有力。『和』字斜向撇画接斜向横画，竖画略抖动，蟹爪钩向上勾起。『壬』字撇画较长，

略涩，长横接短竖侧锋略有弧度，末笔向上拱起。

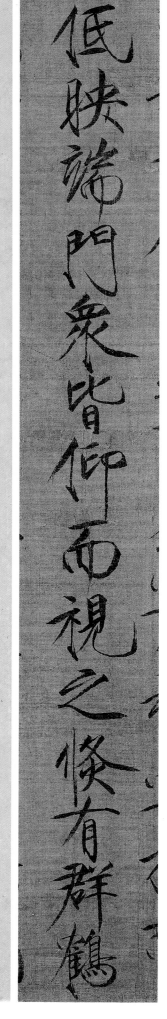

『低』字起笔笔撇出，竖画切笔下行上提、按、上勾，『氏』部首笔作横画，连笔接竖提，长钩需要无名指小指导送，向上勾起，末笔

短横尖入尖出。『映』字日字旁狭长，横折钩处呈鹤脚状，『央』部撇画直立略重。

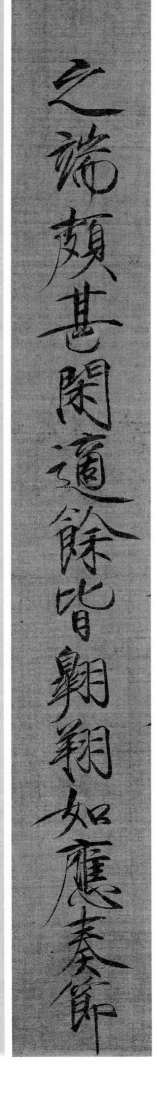

飛鳴於空中仍有二鶴對上於鵶尾

飛鳴於空中仍有二鶴對上於鵶尾

之端頗甚閑遆餘皆翺翔如應奏節

之端頗甚閑遆餘皆翺翔如應奏節

『飞』字起笔略重，折笔略肥，两点取横势，长笔横折弯钩的横画饱满，弯笔顺畅。『鸣』字杏仁点起笔略重，『鸟』部两竖画空间狭长，三短横方向相近，长横回勾接椭圆形横折钩，注意留出内部空间。

『之』字起笔略重，再接横折撇，捺笔流畅，更见姿态。『端』字落笔露锋，连续转折笔锋锐利，注意连续斜向笔画的连接，横折钩近椭圆形，注意留出内部空间。

『往』字两撇方向略异，『主』部横画接竖画切笔下行，短横无回勾。『来』字竖钩略长，撇捺舒展。『都』字短竖短促倾斜，撇画加长，末笔悬针竖细长，整体重心靠上。

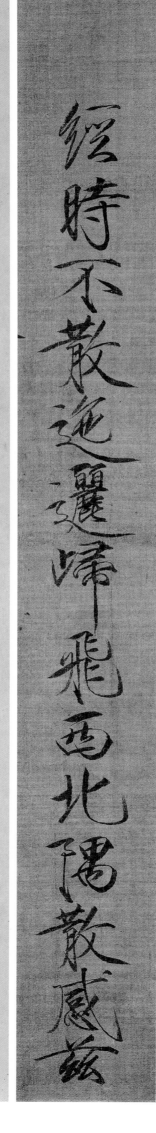

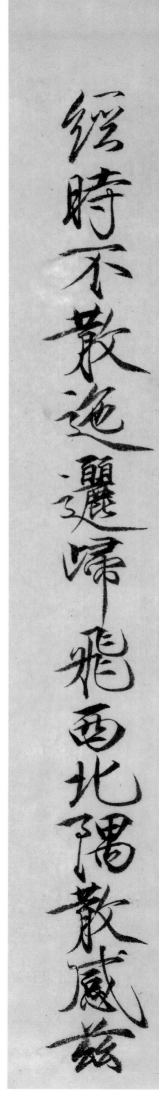

『经』字左倾斜右平正，绞丝旁行书写法，『坙』部三点连续接横画，注意加强映带。『时』字日字旁狭长，『寸』部注意弧型竖钩接点，注意留出内部空间。

清曉舣陵搀彩霓仙禽告瑞忽来儀飘

清曉舣陵搀彩霓仙禽告瑞忽来儀飘

祥瑞故作詩以紀其實

祥瑞故作詩以紀其實

『晓』字日字旁紧窄，尧字旁部上部用笔较粗，中部收紧，注意竖弯钩书写时要流畅顺滑。『舣』字中部收紧，『瓜』部短撇较平，长撇较直，竖钩之后接捺画，捺画先紧后松。『禽』字撇画捺画舒展，『离』部用笔收紧且圆转。

『祥』字左倾斜右平正，末笔悬针竖略有弧度。『瑞』字王字旁顺时针回环用笔，具行书笔意，右边折笔明显，短竖接短笔悬针竖。『故』字落笔切笔接斜向横，『口』部轻快，呈倒三角形，捺画舒展。

27

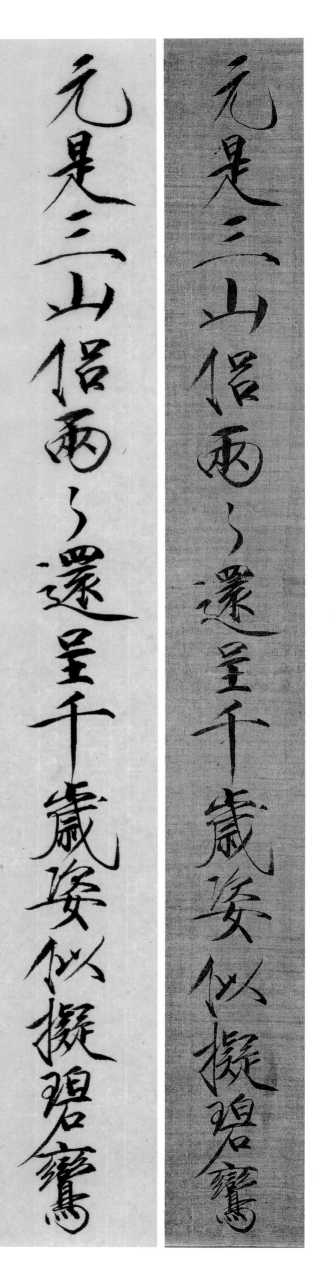

元是三山侣兩〻還呈千歲姿似擬碧君鸞

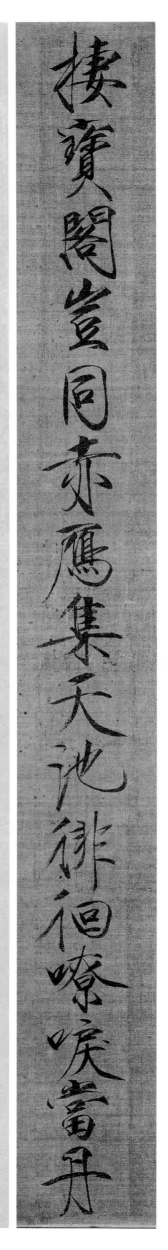

樓寶閣豈同赤鷹集天池徘徊嘹唳當丹

『元』字体势倾斜，竖弯钩近椭圆形，末端侧锋上提。『是』字上部略重，侧锋用笔强烈，撇画细劲捺画直立。『三』字两横短促，长横细劲向上拱起，收笔处上提下顿后回勾。

『楼』字行书笔意明显，『妻』部略重，横细竖粗，撇接横画略平正，长横与竖钩略有穿插。『宝』字上部多横势且略扁，『贝』部狭长，底部空间打开。

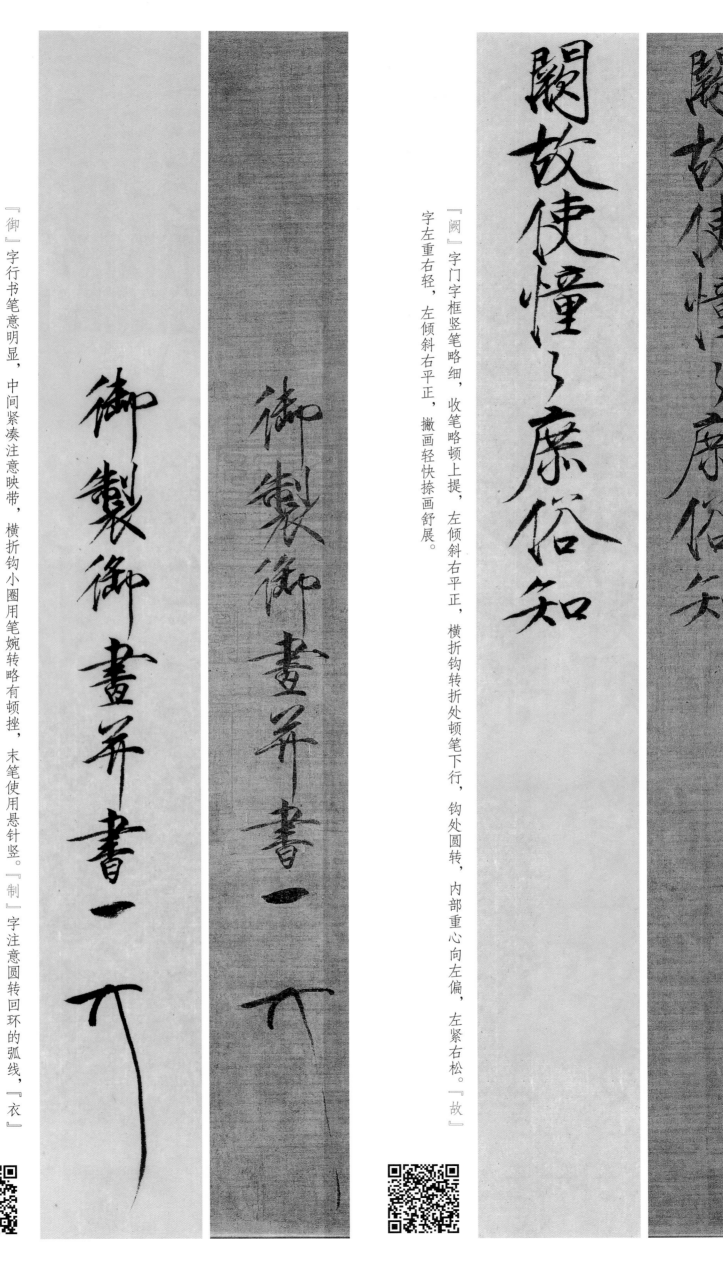

『御』字行书笔意明显，中间紧凑注意映带，横折钩小圈用笔婉转略有顿挫，末笔使用悬针竖。『制』字注意圆转回环的弧线，『衣』部注意斜笔穿插。

『阙』字门字框竖笔略细，收笔略顿上提，左倾斜右平正，横折钩转折处顿笔下行，钩处圆转，内部重心向左偏，左紧右松。『故』字门字框竖笔略细，收笔略顿上提，左倾斜右平正，撇画轻快捺画舒展。

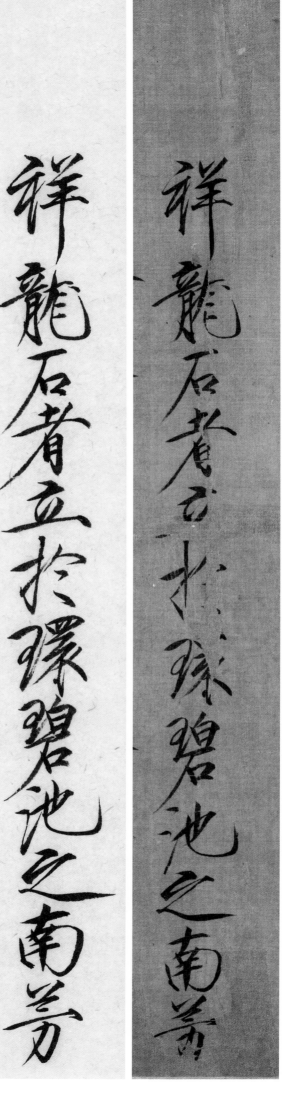

「祥」字起笔点画接横画再接斜向的提笔，最后接竖画再上提，与行书的写法相似，「羊」部三横画有变化，悬针竖收笔时略微下按。

「龙」字结体左长又短，左高右低，注意最后的点画位置。「碧」字「王」部为行书用笔，「白」部书写时有折笔，结构上宽下窄，「石」部横画回勾再接撇画，「口」部用笔平正。

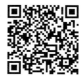

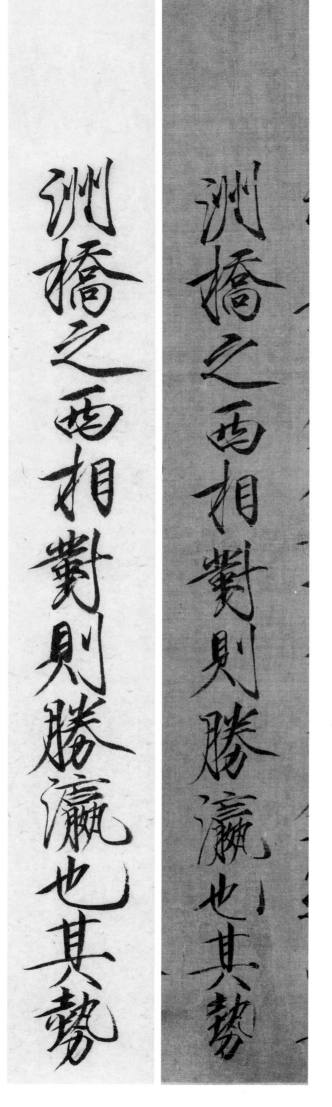

「洲」字三点水用笔牵丝映带，「州」部笔画之间的顿挫明显，连续的顿笔上提下行撇画，与竖钩有向背的势。「对」字左半部竖画一短一长，点画间有回环之势，「寸」部竖钩用笔有ｓ线。「则」字重心偏高，「贝」部撇画和点画用笔偏长，右半部竖钩的长短与左半部同样长。「瀛」字三点水用笔轻盈，「赢」部用笔从容，笔画平正，上半部压扁，「月」部用笔细若游丝，「女」部和「凡」部注意用笔的轨迹。

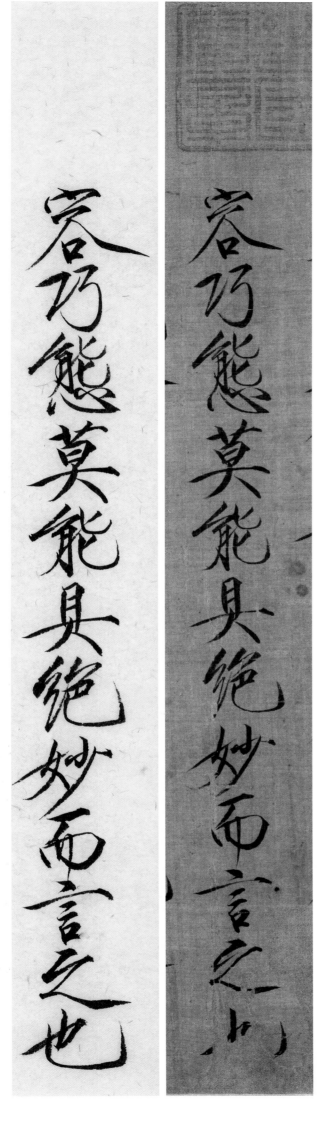

『涌』字右半部用笔平正，起笔横折接横画，注意侧锋用笔。『若』字上半部点画接撇画，横画间有斜向的短竖，『口』部呈倒三角，与较长的横画有一定的距离。『应』字起笔铺开，连接短横，后蓄势接长撇，内部注意用笔节奏的变化。

『容』字的宝盖头较小，『谷』部有连续的侧笔与棱角的用笔，长撇和长捺用笔舒展。『巧』字起笔铺毫，右半部折笔不明显，但是有侧锋的用笔，竖钩用笔圆熟。『绝』字绞丝旁部前重后轻，并通过手指的屈伸来完成笔画间的动作。

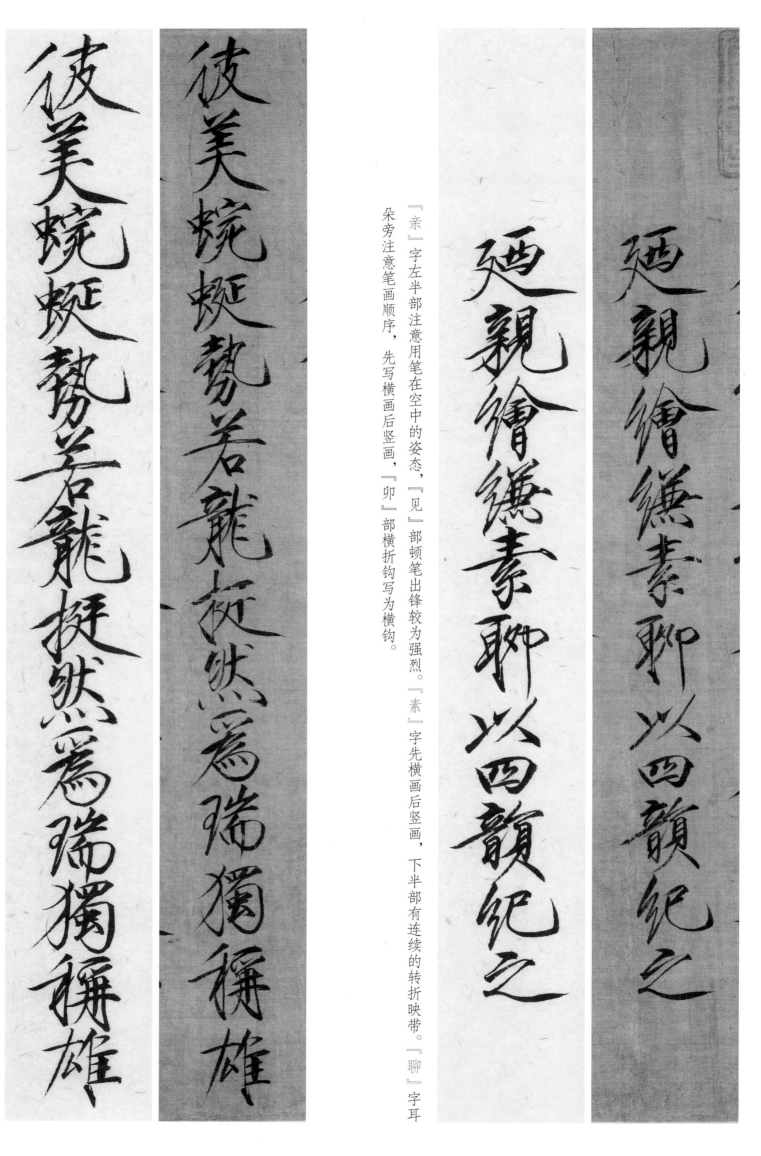

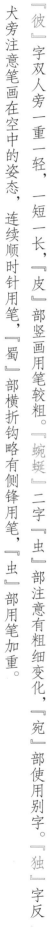

『彼』字双人旁一重一轻，一短一长，『皮』部竖画用笔较粗。『蜿蜒』二字『虫』部注意有粗细变化，『宛』部使用别字。『独』字反犬旁注意笔画在空中的姿态，连续顺时针用笔，『蜀』部横折钩略有侧锋用笔，『虫』部用笔加重。

『亲』字左半部注意用笔在空中的姿态，『见』部顿笔出锋较为强烈。『素』字先横画后竖画，下半部有连续的转折映带。『聊』字耳朵旁注意笔画顺序，先写横画后竖画，『卯』部横折钩写为横钩。

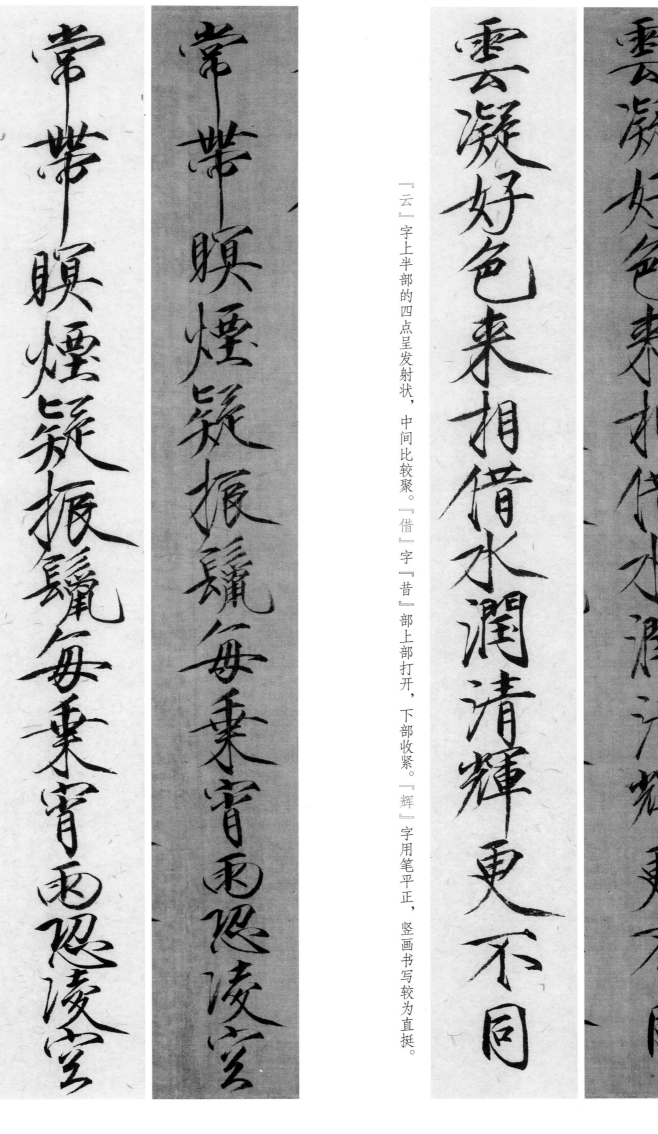

云凝好色来相借水润清辉更不同

常带瞑烟疑振鬣每乘宵雨忍凌空

『云』字上半部的四点呈发射状，中间比较聚。『借』字『昔』部上部打开，下部收紧。『辉』字用笔平正，竖画书写较为直挺。

『常』『带』二字为悬针竖，用笔略有相似之处。『乘』字短撇接短横，再接长横，上部、下部打开，中部收紧。『凌空』二字有连续的行书用笔。

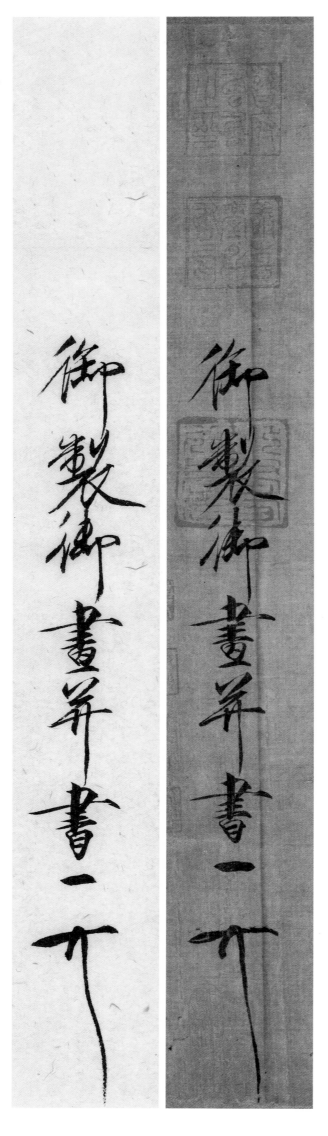

『凭』字注意四点的写法由横画、撇画、点画替代。『彩』字右半部的撇画两个较短，最后一个略长且略平缓。『穷』字点画之间的连接迅速，『弓』部有连续顺时针的运转，下部结构舒展。

两个『御』字一个为行楷书，一个为行草书。『并』字使用行书笔法，快速地连带，最后的竖画出锋。

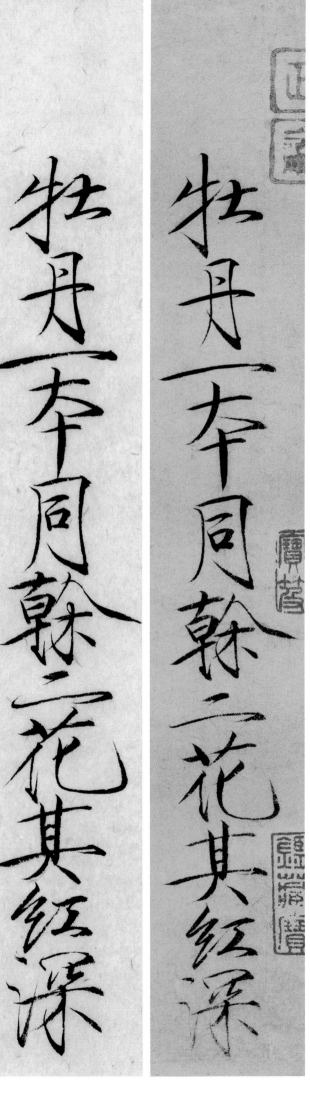

『牡』字注意牛字旁笔顺先竖钩再提，『土』部横画接竖画，竖画有弧度略侧锋。『丹』字撇画细劲，用笔尖划出，折笔顿笔注意弧度，点画接横画顿笔回勾；连续的横笔末端略轻，用笔速度近行书书节奏。

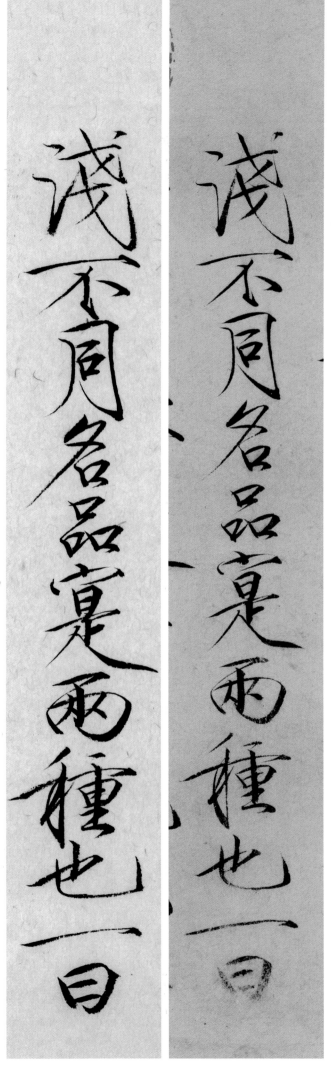

『浅』字体势开张，笔画略细，末笔略蹲锋勾出接点画。『同』字写法与前行『丹』字相近，直撇上翻笔蹲锋蟹爪钩，『口』部折笔相对柔和。

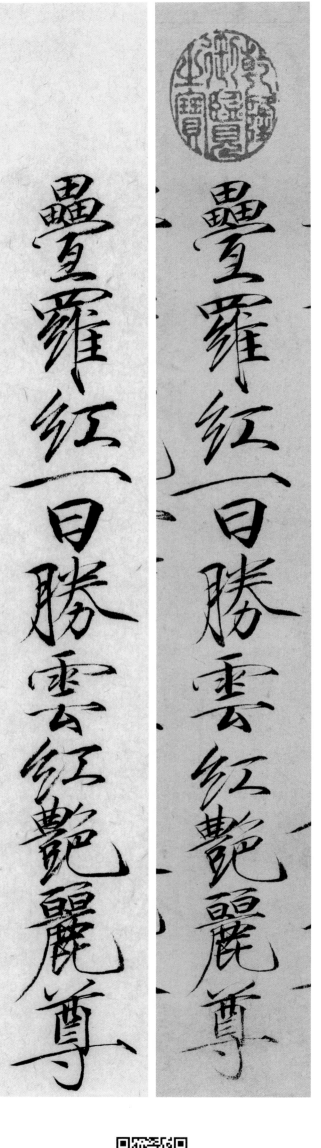

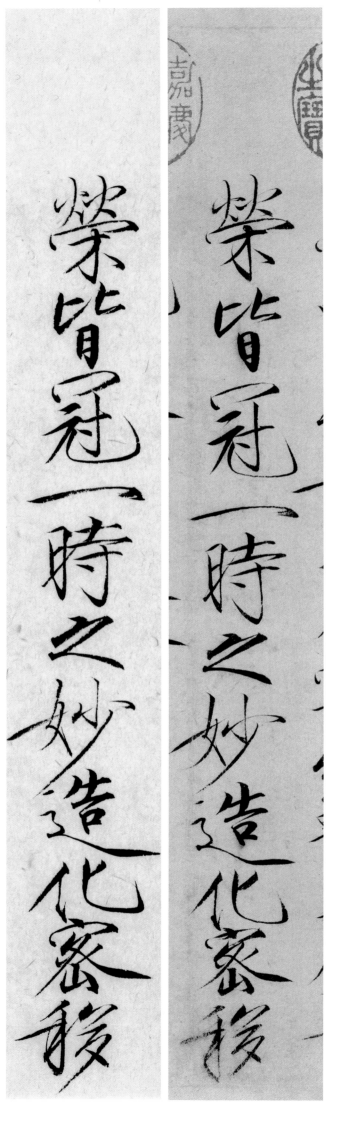

『叠』字三『田』部写法相对一致，左下略小；『宜』部起笔婉转轻盈，下部近行书写法，横折弯接两短横，末笔短横上拱回勾。『罗』

字四字头略扁，绞丝旁行书写法且连续撇折，『佳』部竖画提笔下顿上提接点画，点下略空。

『荣』字上部体势开张用笔轻巧，两『火』部左小右大；『木』部略紧凑。『皆』字笔画较重与上字形成对比，『日』部略重，近橄榄形。

『冠』字『元』部两短横略粗，竖弯钩立锋借势勾出，末笔不重按。

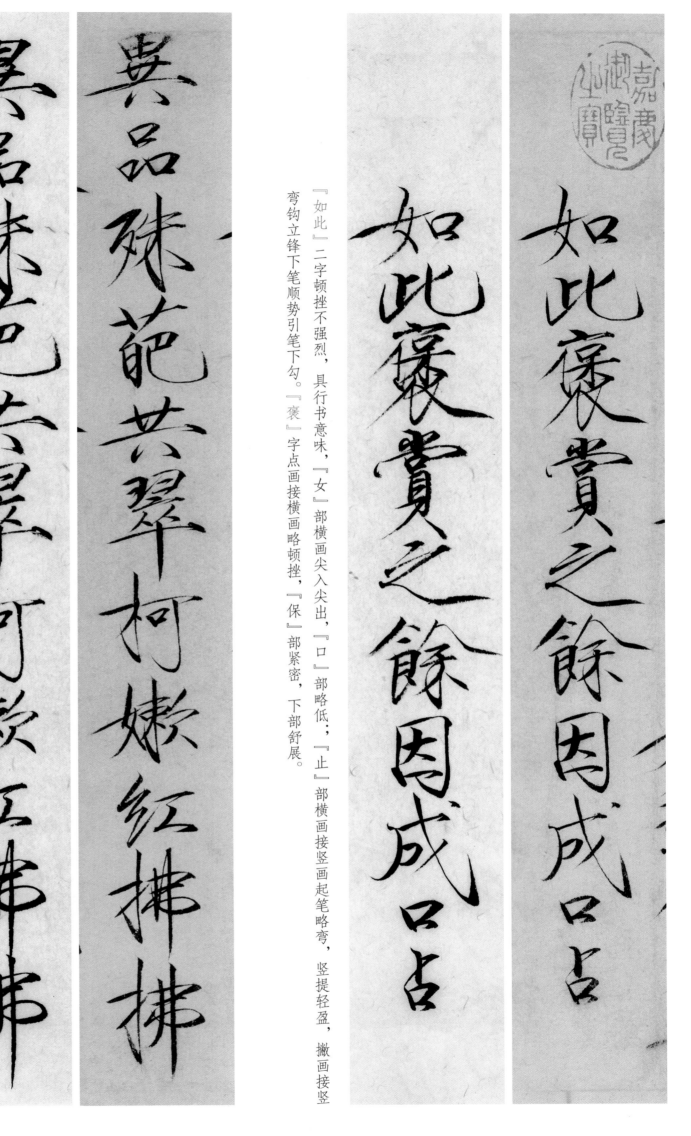

『如此』二字顿挫不强烈，具行书意味，『女』部横画尖入尖出，『口』部略低；『止』部横画接竖画起笔略弯，竖提轻盈，撇画接竖

弯钩立锋下笔顺势引笔下勾。『褒』字点画接横画略顿挫，『保』部紧密，下部舒展。

異品殊葩芊翠柯嫩紅拂拂

『殊』字横折折撇，两折笔一重一轻，『朱』部用笔轻盈，竖钩略发力，撇接长点回勾。『葩』字草头固定写法，左侧右平，左重右轻；

『巴』部竖弯钩立笔借势上勾没有顿挫。

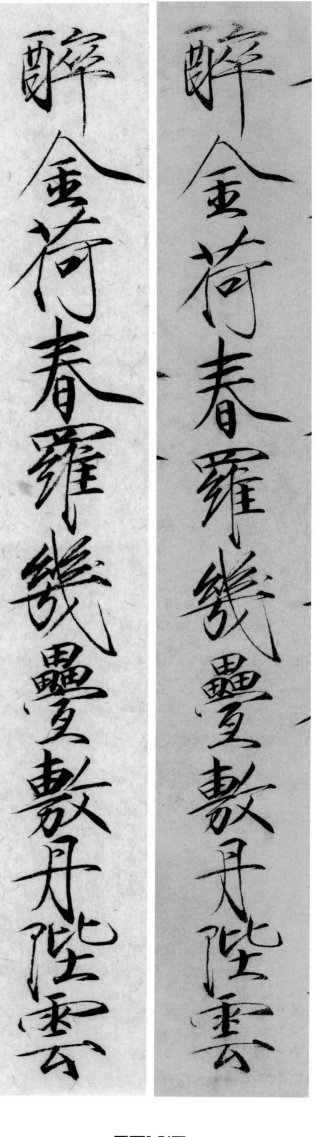

『醉』字酉字旁紧凑用笔轻盈，『卒』部行书化，用笔流畅，加强连带，顿挫很少。『金』字撇画细劲，笔尖划过，回头上拱三折，顿

笔仰笔出锋，下部逐渐加重，竖画较重，接两点加强连带。

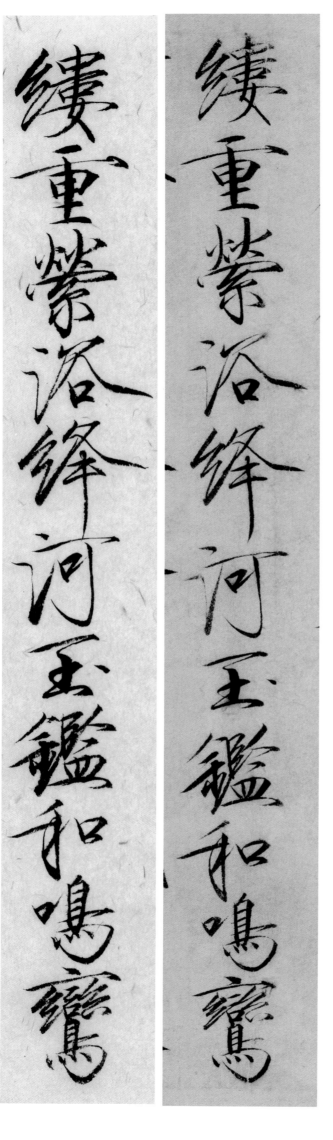

『重』字首笔作短横，接细劲长横，末笔上提下顿回勾；下部笔画略重字形收紧。『鸣』字口字旁呈倒三角状，笔画略重…『鸟』部

两竖画紧凑，竖弯钩内部空间留出，四点上提。

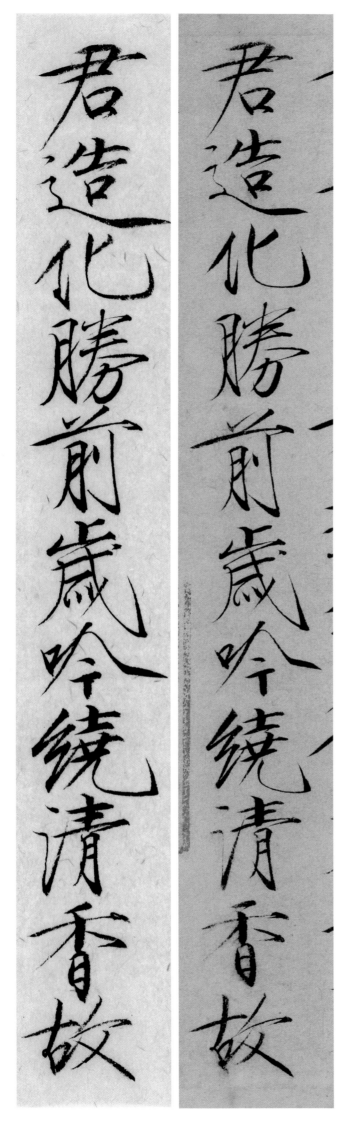

對舞寶枝連理錦成窠束

對舞寶枝連理錦成窠束

君造化勝前歲吟繞清香故

君造化勝前歲吟繞清香故

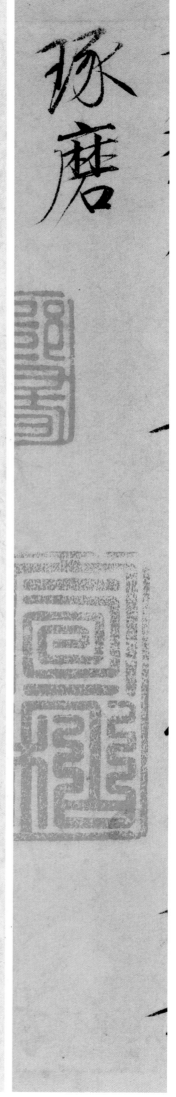

『琢』字具行书笔意，右部用笔婉转，没有强烈的勾笔，末笔长点无回勾。『磨』字点接横笔紧凑，撇笔细劲，两『木』字左小右大，『口』部用笔饱满。

《跋李白上阳台帖》

「太」字捺笔不分节，书写较为温和。「白」字撇笔角度应略小，竖画应内敛一些，呈倒三角形态更符合瘦金书的特征。「作」字右半部竖画接最后两笔时作撇画和点画，更符合赵佶的用笔。「兴」字结体上宽下窄，呈倒梯形，横画态势更强烈。

太白尝作行书乘兴踏月西入

太白尝作行书乘兴踏月西入

太白尝作行书乘兴踏月西入

「酒」字，标准瘦金书的右半部横画较短，下部更加紧凑。「家」字，标准的瘦金书的宝盖头前两点顺时针接逆时针，横钩的空间缩短，「豕」部用笔舒展，空间较大。「勿」字牛字旁注意笔画的书写顺序，「物」字牛字旁注意笔画的弧度和角度，空间分割不均匀。

酒家不觉人物两忘身在世外

酒家不觉人物两忘身在世外

酒家不觉人物两忘身在世外

『一』字横画书写时要纤细，切勿纤弱，注意弧度和力度。『画』字采用异体字的书写方式，『田』部笔画略有改动。『逸』字『兔』部字势略扁，走之旁的点画和横画之间张力较强。『雄』字『佳』部重心偏低，点画和横画之间略有距离。

『不』字重心偏右。『诗』字『口』部呈三角形状，『土』部竖画略短，『寸』部略长。『鸣』字重心偏上，『鸟』部上半部狭窄，横折弯钩书写时回环较大，四个点画重心上提。

《跋欧阳询张翰帖》

『唐』字，标准的瘦金书注意点画的角度，撇画较长且直，竖画起笔时运用切笔，笔画较粗，收笔时不出锋。『率』字中部摆笔较为强烈。『更』字横画接竖画采用逆点的方式，整体呈倒梯形，『欧』字竖画采用逆笔折下的方式，『欠』部的横折笔画的夹角略小。

『张』字『长』部先写横画，再接竖画，竖钩弧度略大，撇画和捺画重心上移。『翰』字竖画较为倾斜，右半部中间空隙较大，『羽』部的点画变为横画。『笔』字竖画早期的作垂露竖，后期变为具有行书笔意的悬针竖。『法』字注意三点水的写法，像言字旁点画变横画的写法。

『锐』字『金』部下部偏长宽，右半部竖弯钩书写较直。『智』字注意『口』部和『日』部用笔收紧。『亦』字最后两点重心上移。

『锋』字注意避免左右部分横画间的冲突。

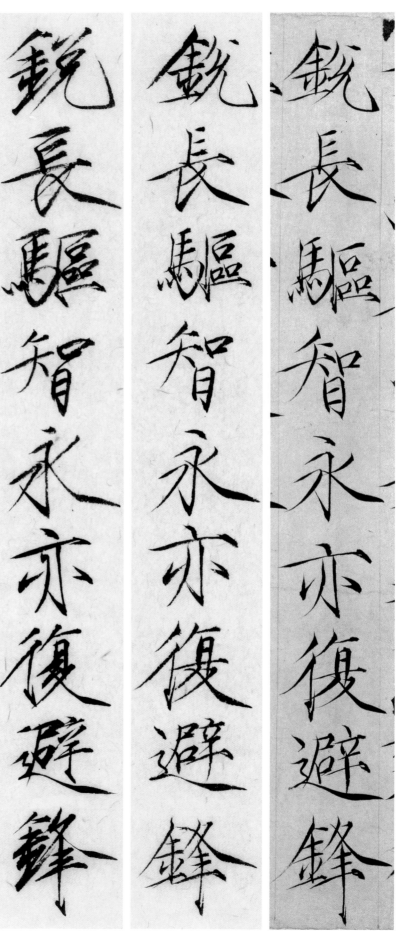

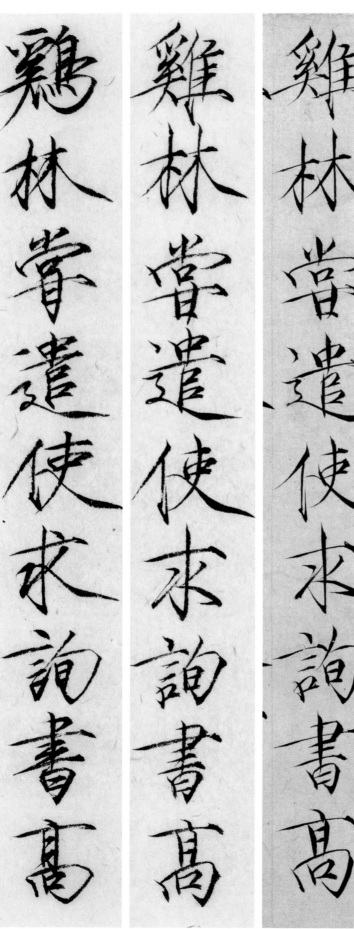

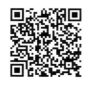

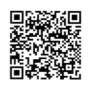

『祖』字示字旁有楷书
和行书两种写法。『且』
部注意两个竖画的长
短略有区别。『闻』字
门字框左右空间变化
较为明显，重心尽量
上提，『耳』部重心同
样上提。『叹』字左半
部横画间尽量压紧，
来回的纵横牵掣使其
更加紧密。『名』字撇
画偏长，捺画变为点
画，同样笔画偏长。

『远』字中部用笔纵横
牵掣，结构偏扁。『播』
字注意竖画起笔切勿
太尖锐，右半部点画
和撇画之间的映带关
系更加明显。『夷』字
注意斜钩与撇画之间
的角度。『晚』字注意
撇画的角度，上部的
撇画角度稍平，下部
角度稍斜。

遠播四夷晚年筆力盖

遠播四夷晚年筆力盖

遠播四夷晚年筆力盖

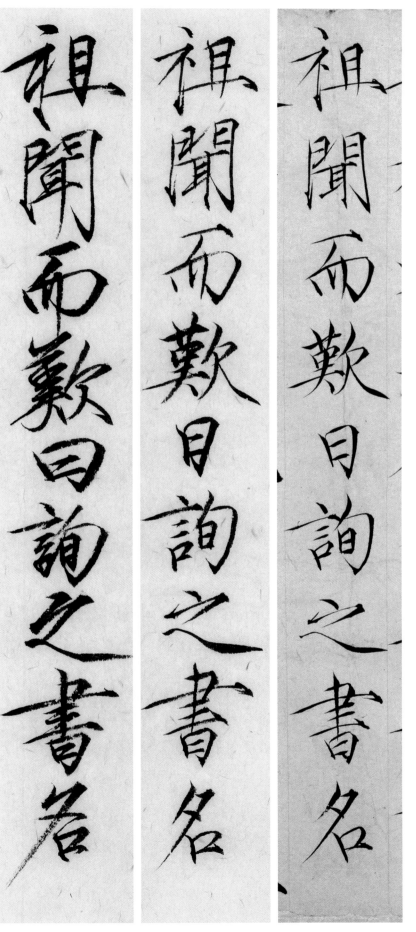

祖聞而歎曰詢之書名

祖聞而歎曰詢之書名

祖聞而歎曰詢之書名

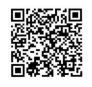

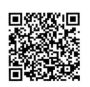

『刚』字『冈』部撇画
与点画偏横向，重心
上移。『有』字『月』
部用笔收紧，更显瘦
金书的神采。『面』字
横画较短，下部较宽，
尤其右半部空间较大。
『争』字撇画采用横式
的切笔，横折笔画的
角度偏小。

『风』字起笔时逆向的
笔画比较强烈，『虫』
部会穿过外部的两端。
『峰』字山字旁书写略
平，中间竖画向左倾
斜，整体重心上移。
『起』字走之旁短竖画
书写更加紧凑。『四』字
书写更加紧凑，注意竖
画缩短，横折钩角度
缩小。

刚劲有执法面折庭争

刚劲有执法面折庭争

刚劲有执法面折庭争

之风孤峰崛起四面削

之风孤峰崛起四面削

之风孤峰崛起四面削

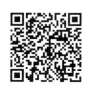

「成」字撇画起笔逆向，撇画先竖向，再撇出，收尾时再略微发力，横折钩向左倾斜，形成倒三角形。「虚」字注意虎字头的书写顺序，撇画用笔精到，使中部更显瘦劲。

成非虛譽也

成非虛譽也

成非虛譽也

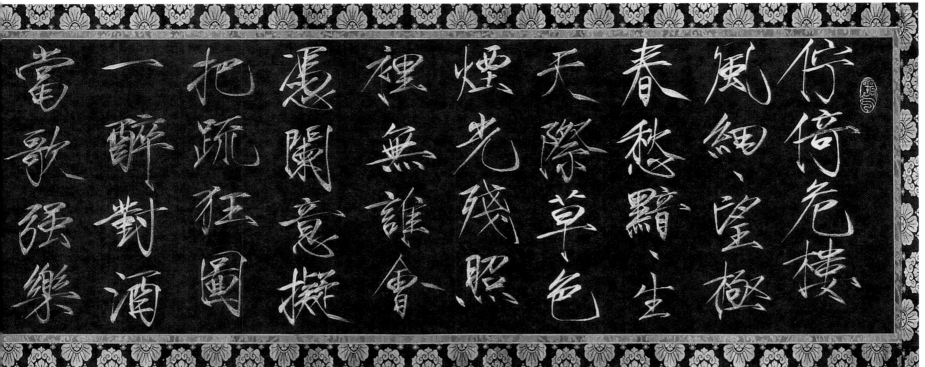

柳永《蝶恋花·伫倚危楼风细细》手卷
用纸：仿宋锦宣纸
尺寸：22cm×109.5cm

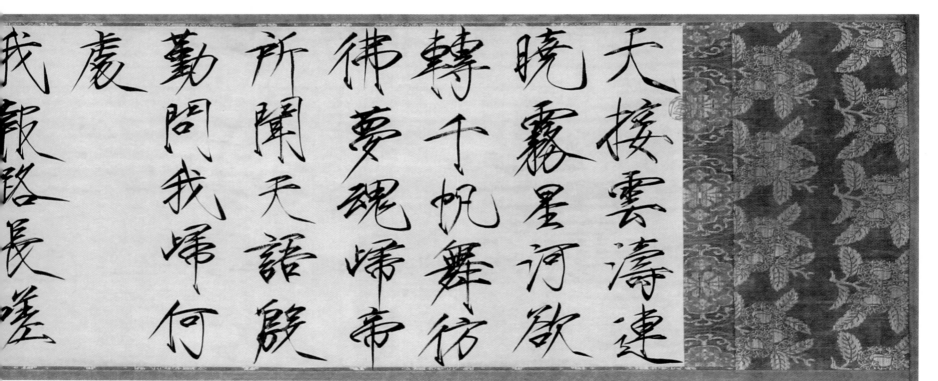

李清照《渔家傲·天接云涛连晓雾》手卷
用纸：仿宋锦宣纸
尺寸：20.5cm×88cm

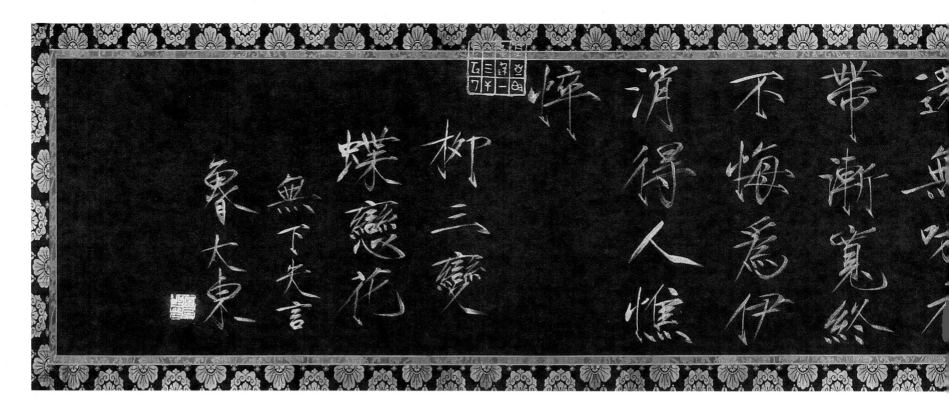

悴

柳三變

蝶戀花

魯大東

無下失言

帶漸寬終

不悔為伊

消得人憔

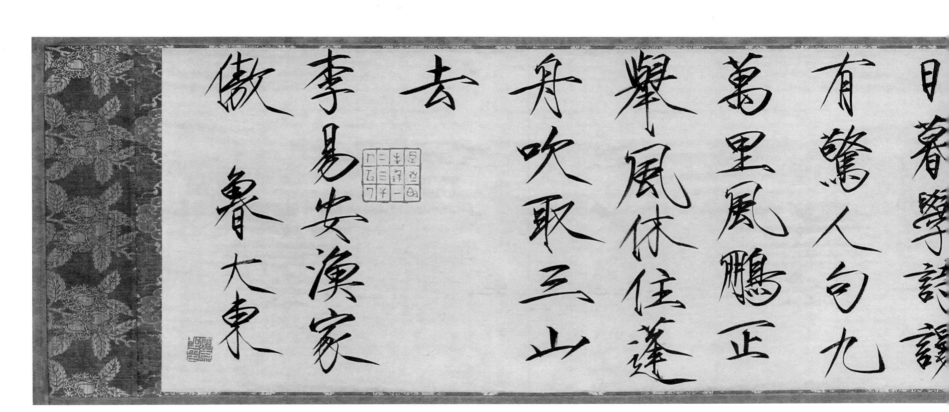

傲

李易安漁家

去

舟吹取三山

舉風休住蓬

萬里風鵬正

有驚人句九

日暮嗟詩讓

魯大東

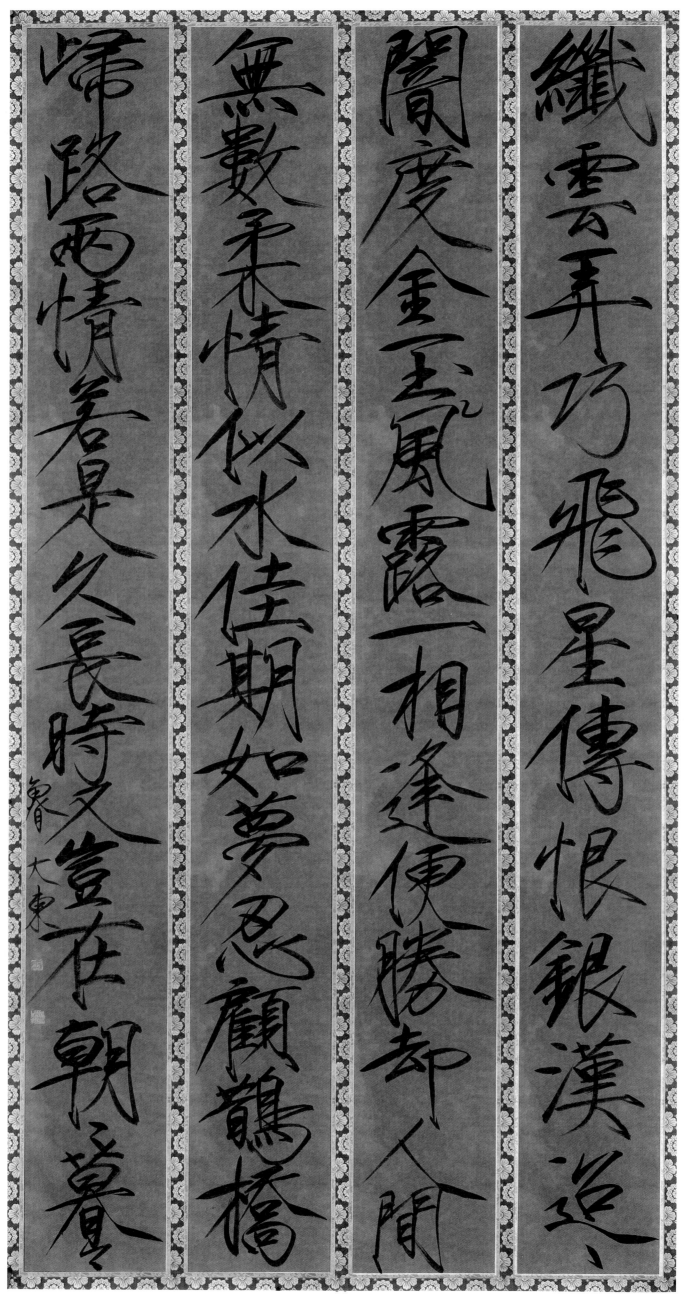

纤云弄巧，飞星传恨，银汉迢迢暗度。金风玉露一相逢，便胜却人间无数。

柔情似水，佳期如梦，忍顾鹊桥归路。两情若是久长时，又岂在朝朝暮暮。

秦观《鹊桥仙·纤云弄巧》四条屏
用纸：仿宋锦宣纸
尺寸：130cm×14.3cm×4

篆刻「心即是佛」

尺寸：5cm×4cm

篆刻《只想靠两手向理想挥手》

尺寸：5cm×5cm

远看山有色，近听水无
声，春去花还在，人来鸟不
惊

鲁太之东

王维《画》轴

用纸：仿宋锦宣纸

尺寸：88cm×20.3cm

图书在版编目（CIP）数据

宋徽宗瘦金书七种实临解密 ／ 鲁大东著. —— 上海：
上海书画出版社，2021.8
（碑帖名品全本实临系列）
ISBN 978-7-5479-2708-3

Ⅰ．①宋… Ⅱ．①鲁… Ⅲ．①楷书—书法 Ⅳ．
①J292.113.3

中国版本图书馆 CIP 数据核字 (2021) 第 169168 号

碑帖名品全本实临系列
宋徽宗瘦金书七种实临解密

鲁大东 著

策　　划	朱艳萍
责任编辑	李柯霖　冯彦芹
审　　读	陈家红
整体设计	瀚青文化
技术编辑	包赛明
视频拍摄	浙江六品堂教育科技有限公司
出版发行	上海世纪出版集团
	❺ 上海书画出版社
地　　址	上海市延安西路593号 200050
网　　址	www.ewen.co
	www.shshuhua.com
E-mail	shcpph@163.com
制　　版	杭州立飞图文制作有限公司
印　　刷	浙江海虹彩色印务有限公司
经　　销	各地新华书店
开　　本	787×1092　1/8
印　　张	7
版　　次	2021年8月第1版
	2021年8月第1次印刷
书　　号	ISBN 978-7-5479-2708-3
定　　价	78.00元

若有印刷、装订质量问题，请与承印厂联系